目錄

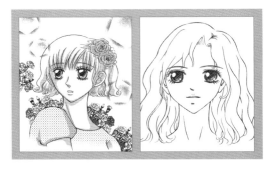

LESSON 1 漫畫工具

LESSON 2 表現人物的臉部

特別推出了臉部課程，並提供步驟練習圖，這樣就可以從基礎知識開始學起啦！

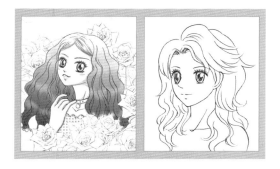

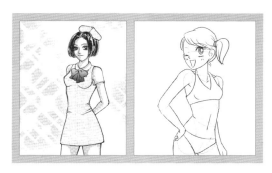

LESSON 3 髮型的性格表現

LESSON 4 表現各種表情

LESSON 5 表現身體

透過這五章的學習，我們就可以掌握各種人物的畫法！

　　畫漫畫是一件快樂的遊戲，很多人都會提筆就畫。但是，如果你的目標是成為一位職業漫畫家，想要畫出一本暢銷的漫畫書來，就會發現這是一條艱難的道路。

　　不過，再艱難的道路也有方法可循！在我們前面，有許許多多走上職業漫畫家道路的前輩，他們有許多成功的經驗可以提供給我們。

　　這本書是將前輩們的經驗加以總結與分類，並按照難易程度依序排列出來，以更簡單、更易懂的圖文並茂的方式提供給大家，並隨課附上練習題，讓大家一邊學習一邊親自動手練習，可以更快理解書中的內容，還能親自動手畫出漂亮的作品！

　　本書是美型人物基礎篇，主要教讀者從基礎學習畫出漂亮漫畫人物的方法。書中詳細分析每個人物的結構，還備有分解圖以供參考，更有詳細的繪畫步驟練習與圖解說明，帶你一步一步親手體驗學習的樂趣！

　　這樣的學習方式是不是很誘人呢？

　　想要畫出漂亮美型的職業級漫畫，請立刻進入下一頁，現在就展開輕鬆愉快的學習旅程吧！

將由我們帶領大家一起學習！

LESSON 1
漫畫工具

想要畫漫畫自然要先準備一套適合自己的工具！畫漫畫可是需要各式各樣的專業工具喲！瞭解並熟練掌握它們的用法是繪製漫畫不可少的！我們首先就來瞭解一下畫漫畫所需要的各種工具吧！

一、工具

1. 鉛筆的選擇和使用

市面上的各種鉛筆

鉛筆的選擇沒有嚴格的要求，普通鉛筆和自動鉛筆都可以。筆芯一般選擇B~2B的，因為筆芯太硬的話就容易在紙上劃出凹槽，筆芯太軟的話就會弄髒畫面。

原來鉛筆也有這麼多講究啊！

如果只是構思草圖，可以用鉛筆直接畫在任何紙張上，只要自己看得懂就行。要知道再厲害的漫畫大師也是從鉛筆草稿開始畫的喲！

2. 使用橡皮擦

請注意！橡皮應該朝一個方向輕輕擦，就像把髒東西掃除那樣，如果擦太重會損傷紙面哦！

一定要選擇品質好的橡皮擦，輕輕一擦就能擦掉鉛筆印。不要使用非常髒或舊的橡皮擦，否則容易弄髒畫稿。橡皮屑可以用小刷子輕輕刷掉，以免手上的油脂弄髒畫稿。

只要有一塊好的橡皮擦，我就可以隨意畫了！反正畫錯了可以擦掉!是不是這樣呢?

這是絕對錯誤的想法！畫鉛筆草稿的時候一定要輕輕畫，盡量少用橡皮擦！這樣才能讓畫面保持乾淨，也可以節省畫草圖的時間。

繪畫時習慣左手使用橡皮擦的話，會大大節省繪畫時間哦！

3. 鋼筆的分類與使用

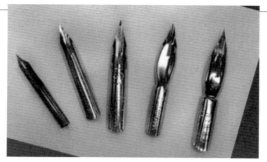

漫畫專用鋼筆的筆尖和筆桿是分開的,只要將筆尖插到筆桿上,蘸上墨水就能使用了。要注意筆尖很容易磨損,所以一定要多準備一些備用的筆尖哦!

◉ **筆尖的分類**

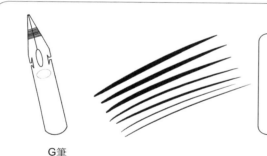

G筆

G筆是最常用的筆尖,柔軟而有韌性,能輕鬆畫出粗細不同的線條,常用於畫輪廓線。

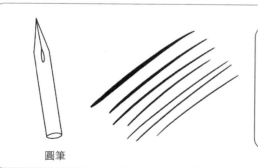

圓筆

圓筆常用於畫較細線條,雖然線條比較生硬,不過粗細的強弱感很強。用力畫也可以畫出粗線來。

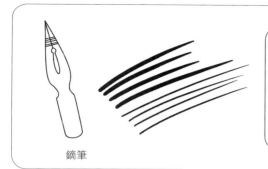

鏑筆

鏑筆有畫細線的鋁製筆和畫粗線的鉻製筆兩種，線條粗細變化不明顯，畫粗線條的鋁製筆也能畫出很細的線條。

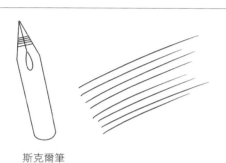

斯克爾筆

斯克爾筆的線條粗細是一樣的，適合畫細而硬的效果線。

注意！圓筆與G筆等其他種類的筆桿是不同的！不同的筆尖要選用不同的筆桿，筆桿有木頭和塑膠的，以選擇自己適用的為佳。

圓筆

G筆

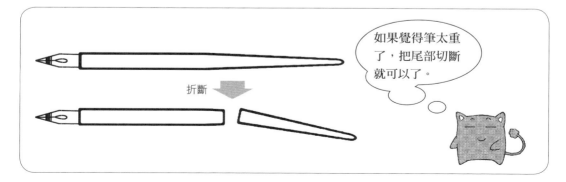

折斷

如果覺得筆太重了，把尾部切斷就可以了。

9

4. 畫筆和墨水

● 畫筆

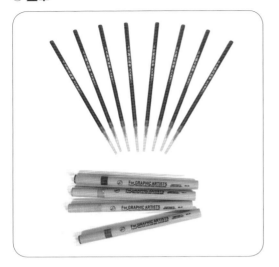

在漫畫中，需要大面積塗黑時，就不能用鋼筆了。塗黑使用的筆主要包括面相筆、毛筆還有水性顏料的馬克筆！

它們有什麼區別呢？

面相筆：適用於平塗，如果需要塗細小的地方，也可以選用筆頭較小的筆。大面積平塗時，用大號的筆也是很方便的！

毛筆：使用起來非常方便，平塗的時候也會很順手，而且筆尖不會分叉或乾掉。毛筆蘸墨汁是個不錯的方法！

馬克筆：塗抹方便，買起來也很方便。推薦大家使用水性顏料的馬克筆，因為它的顏料比較容易覆蓋，不會泛到白顏料上面或者滲出來。不推薦大家使用油性馬克筆。

● 墨水

墨水分為普通墨水和繪圖墨水，普通墨水的延展性好，適合用來平塗。繪圖墨水乾得快，如果不習慣就不容易塗均勻，適合描線時使用。買墨水的時候盡量購買小瓶的，因為放久的墨水不好用，並且容易損傷筆頭。

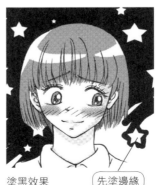

塗黑效果　　　先塗邊緣

一定要從邊緣開始小心仔細的塗哦！

5. 尺的使用技巧

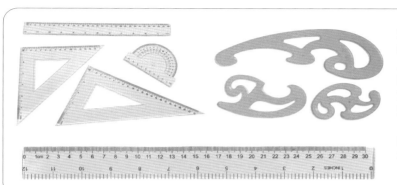

畫漫畫時需要用到的尺大致有三種——直尺、三角尺和雲形尺。直尺一般用來畫分格框和拉直線；三角尺用來畫平行線和直角邊；雲形尺用來畫曲線。買尺時不要買邊緣是直角的，最好買帶有斜面的那種尺。

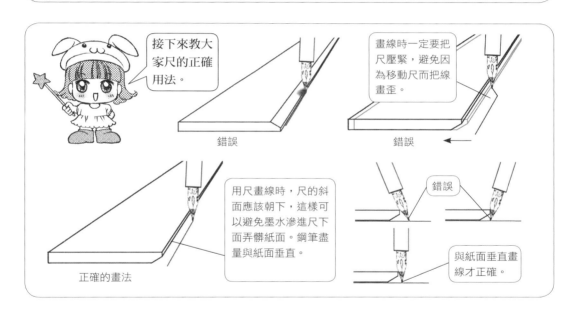

接下來教大家尺的正確用法。

錯誤

畫線時一定要把尺壓緊，避免因為移動尺而把線畫歪。

錯誤

正確的畫法

用尺畫線時，尺的斜面應該朝下，這樣可以避免墨水滲進尺下面弄髒紙面。鋼筆盡量與紙面垂直。

錯誤

與紙面垂直畫線才正確。

● 用直尺畫各種效果線

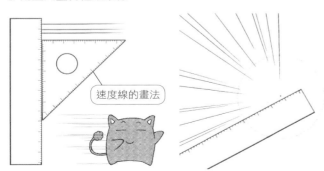

速度線的畫法

放射線的畫法

6. 用來修正與提亮的白色顏料

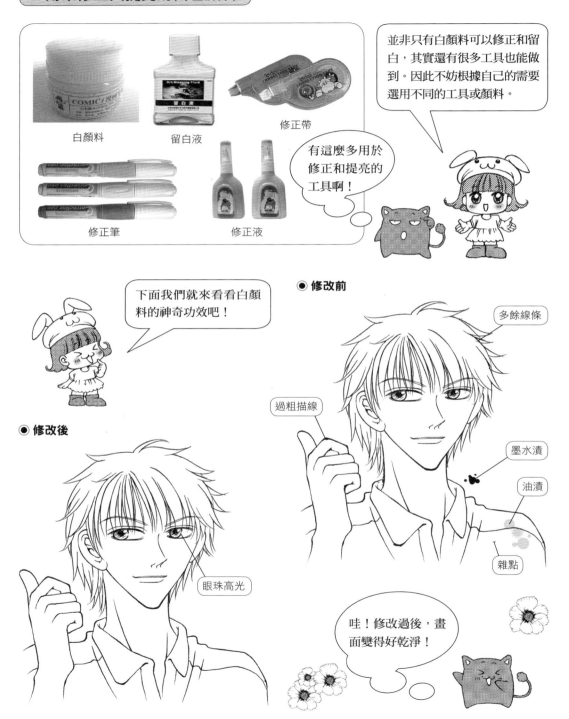

白顏料

留白液

修正帶

修正筆

修正液

並非只有白顏料可以修正和留白，其實還有很多工具也能做到。因此不妨根據自己的需要選用不同的工具或顏料。

有這麼多用於修正和提亮的工具啊！

下面我們就來看看白顏料的神奇功效吧！

◉ 修改前

多餘線條

過粗描線

墨水漬

油漬

雜點

◉ 修改後

眼珠高光

哇！修改過後，畫面變得好乾淨！

二、材料

1. 紙張的選擇和使用

我們知道，構思時可以用鉛筆將草圖隨意的畫在紙上，但是當我們構思好了以後，就要將構思好的圖畫畫在漫畫專用的原稿紙上了！當然也是從鉛筆稿開始畫哦！

漫畫原稿紙可以在販售賣漫畫器材的商店買到，下面我們就來瞭解一下什麼是漫畫原稿紙。

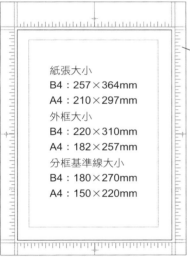

裁切線

外框

內框（分框基準線）

紙張大小
B4：257×364mm
A4：210×297mm
外框大小
B4：220×310mm
A4：182×257mm
分框基準線大小
B4：180×270mm
A4：150×220mm

漫畫原稿紙

原稿紙上被印刷出來的只有外框內的圖案和內框線框的基準線。藍色線條在印刷時不會顯現出來，所以原稿紙的線框和刻度都是藍色的。有人喜歡在畫草稿圖的時候用藍色的鉛筆，但要注意，如果太用力的話也會被印刷出來的。

我們在繪畫的時候就要在腦子裡想出印刷出來的效果，記住原稿紙中外框以外的圖像都是不會被印刷出來哦！

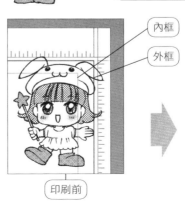

內框

外框

印刷前

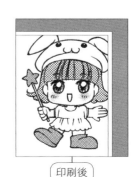

印刷後

◉ **紙張的分類**

下面我們來瞭解一下紙張的分類！
原稿紙可分為A類和B類，A1原稿紙是$1m^2$，B1原稿紙是$1.5m^2$。A2的原稿紙是A1原稿紙的1/2大。 A3的原稿紙是A1原稿紙的1/4大，A4原稿紙是A1原稿紙的1/8大。A類和B類原稿紙的長寬比都是一樣的。

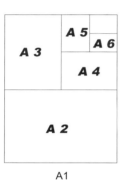

A1

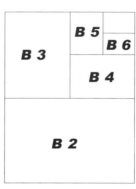

B1

向一般的漫畫雜誌投稿需要用B4的紙，如果是向同人志之類的刊物投稿就需要用A4的原稿紙。

◉ **製作對頁**

對頁中的陰影部分不容易被看到

在繪製對頁畫時，最好不要把人物或是重要對話放在中間，否則裝訂成書後，訂口的一側無法完全打開，中間部分就不容易被看到。

效果

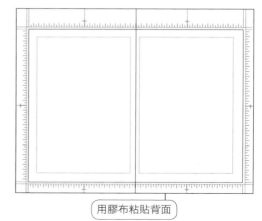

用膠布粘貼背面

2. 網點紙

接著讓我們來瞭解一下在漫畫中具有美化與渲染作用的網點紙！

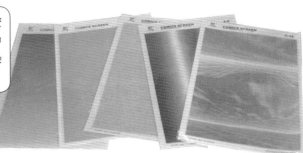

● 貼網前

首先，我們就用實際例子來展現網點的神奇力量！

這樣的我沒有貼網的效果，看起來好蒼白啊！

● 貼網後

還是貼了網點的我比較漂亮！

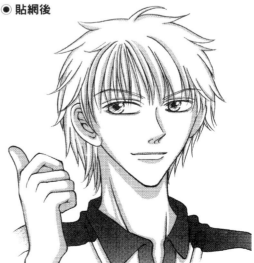

貼上網點後，人物立刻變得立體了！而且更有魅力！

15

網點紙的種類和樣式非常豐富，我們可以將它們大致分為六類——點網、萬線、漸變、花紋、CG、圖案。從下面的網點放大圖可以看出，網點都是由一個個小點組合而成的（線狀網點除外）。

真豐富呀！

◉ **網點紙的種類**

點網

放大圖

線狀網點

放大圖

漸變

放大圖

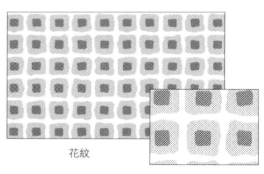

花紋

放大圖

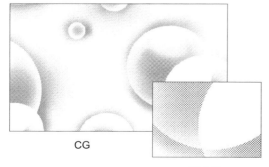

CG

放大圖

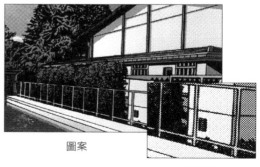

圖案

放大圖

16

我要學漫畫1——美型人物基礎篇

3. 網點紙的使用

下面我們就來學習網點紙的用法，在貼網之前要
選擇合適的網點紙。首先，我們來瞭解一下網點
紙的「線數」與「百分比」。

在網點紙的右上
角標有線數與百
分比。

32.5L	20%	JR-101
線數	百分比	產品編號

I ⊃ELETER **Jr.** screen

網點紙的品牌

線數與百分比分別
代表什麼意思呢？

日產標準漫畫網點紙

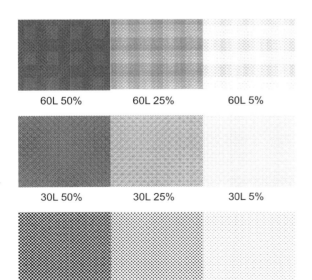

60L 50% 60L 25% 60L 5%

30L 50% 30L 25% 30L 5%

15L 50% 15L 25% 15L 5%

從左圖可以看出，線數代表網點的
密度，線數越大，密度就越大。百
分比代表網點的直徑大小，百分比
越大，網點的直徑也就越大，顏色
就越深。

● 貼網的流程

下面就以我為示範，向大家展示貼網的流程！

1 首先我們根據線稿大小來選擇適合的網點紙。這裡我們就用27.5L 30％的網點紙為頭髮貼網。

2 將網點紙的一角放在線稿上，確定貼網的範圍。

3 切下合適大小的一塊網點紙，將多餘的網點紙收好。

完成！

4 用割網刀沿著頭髮的輪廓將多餘的網點紙割掉。

5 貼好後用指甲、刀背或者勺子將網點紙壓緊。

6 用同樣的方法為鞋子添加42.5L 30％的網點。

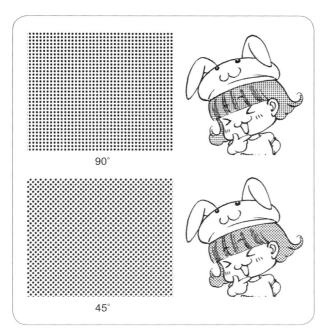

90°

45°

貼網時一定要注意,將網點紙以45° 傾斜貼效果為好,如果以90° 的方向貼出來的效果會很不自然。

有時我們需要將網點紙重疊的貼在一起,這樣很容易產生花紋。在貼網時我們應該選擇相同線數的網點紙以相同角度重疊,盡量避免出現花紋。

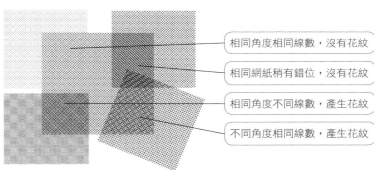

相同角度相同線數,沒有花紋

相同網紙稍有錯位,沒有花紋

相同角度不同線數,產生花紋

不同角度相同線數,產生花紋

漸變、雲層、海水等效果也可以用刮網的方法製造出來。

刮網角度呈45° 錯誤

刮網角度呈20°～30° 正確

還可以配合尺刮出放射性的線條來製作出閃光的效果。

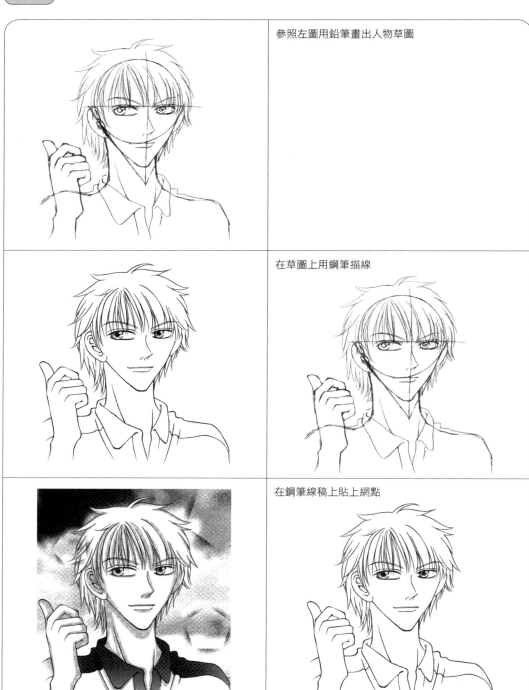

參照左圖用鉛筆畫出人物草圖

在草圖上用鋼筆描線

在鋼筆線稿上貼上網點

LESSON 2
表現人物的臉部

想畫出漂亮的臉蛋嗎？想讓你筆下的帥哥美女更富有魅力嗎？

這一章特別推出臉部課程，從基礎知識開始講解，並提供練習步驟圖，輔導你畫出各個角度的完美臉龐！

到了拿起筆來動手練習的時候了！體驗以標準的漫畫流程畫出夢寐以求的圖象吧！

一、學習人物臉部的基本知識

Hello，各位同學！

首先讓我們來瞭解臉部不同角度的基本特徵吧！

1. 觀察人物臉部的不同角度

首先，讓我們看看頭骨的構成是什麼樣的狀態。

◉ **斜側面**

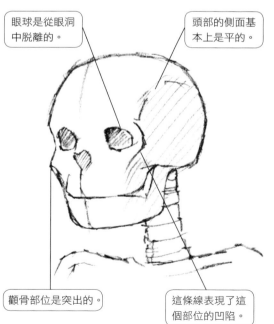

眼球是從眼洞中脫離的。

頭部的側面基本上是平的。

顴骨部位是突出的。

這條線表現了這個部位的凹陷。

◉ **正側面**

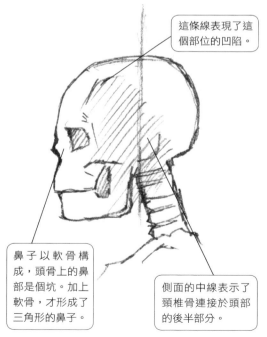

這條線表現了這個部位的凹陷。

鼻子以軟骨構成，頭骨上的鼻部是個坑。加上軟骨，才形成了三角形的鼻子。

側面的中線表示了頸椎骨連接於頭部的後半部分。

看過了頭骨的結構後，讓我們來看看在頭骨基礎上形成的臉部結構吧！

◉ **真實人物**

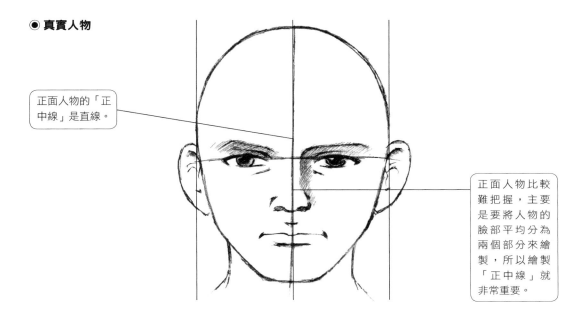

正面人物的「正中線」是直線。

正面人物比較難把握，主要是要將人物的臉部平均分為兩個部分來繪製，所以繪製「正中線」就非常重要。

在表現漫畫人物的臉部時，「正中線」和「水平線」具有關鍵的作用。

◉ **漫畫人物**

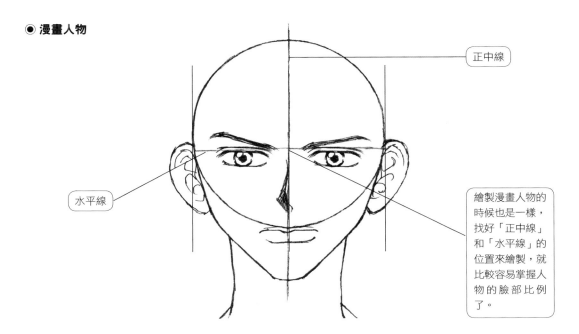

正中線

水平線

繪製漫畫人物的時候也是一樣，找好「正中線」和「水平線」的位置來繪製，就比較容易掌握人物的臉部比例了。

◉ **真實人物**

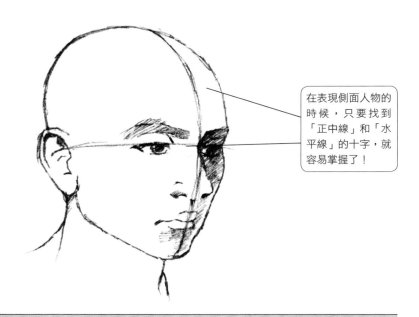

在表現側面人物的時候，只要找到「正中線」和「水平線」的十字，就容易掌握了！

正面時，這兩條線都是直線，但如果臉部的朝向發生變化，這兩條直線就會變成兩條曲線了！這一點一定要注意喔！

◉ **漫畫人物**

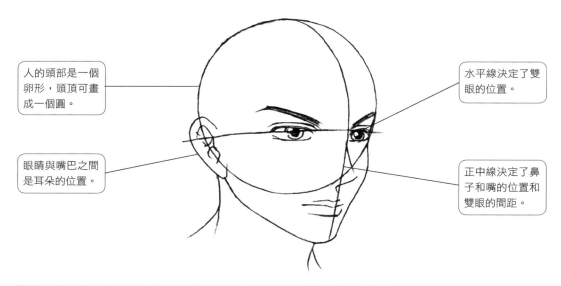

人的頭部是一個卵形，頭頂可畫成一個圓。

水平線決定了雙眼的位置。

眼睛與嘴巴之間是耳朵的位置。

正中線決定了鼻子和嘴的位置和雙眼的間距。

只要找到臉部的「水平線」和「正中線」，就可以輕鬆的將真實人物轉換成同一角度的漫畫人物了。

● **男性斜側面**

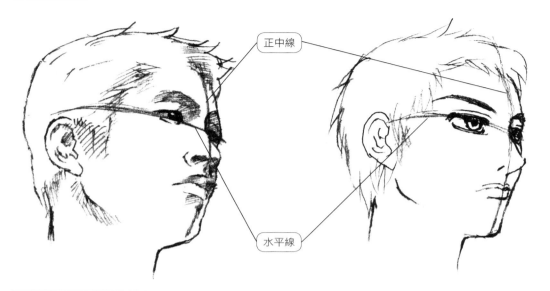

正中線

水平線

想要畫出仰視角度半側臉的「水平線」和「正中線」，一定要注意重點在於將兩條線都表現成曲線狀，要將人物的頭想像成立體的卵形。

● **男性正側面**

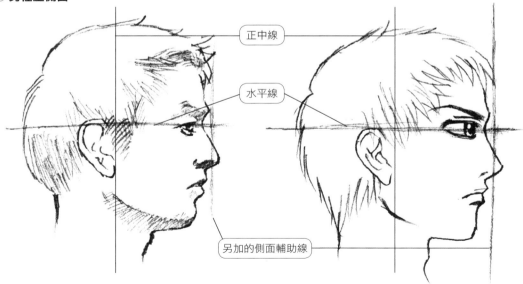

正中線

水平線

另加的側面輔助線

正側面的「水平線」和「正中線」是兩條直線，比較好把握。但在畫正側面時，除了這兩條線以外，還可以另加一條輔助線來校正額頭、鼻子和下巴的位置。

◉ 女性俯側面

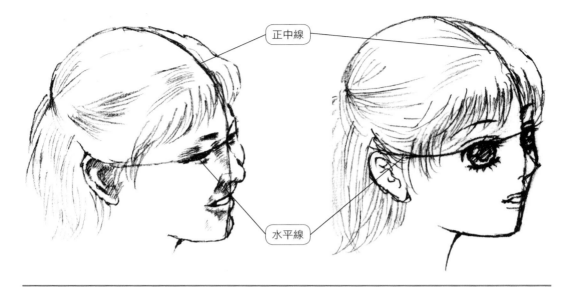

正中線

水平線

對俯視半側面的「水平線」和「正中線」的掌握，與仰視的半側面的重點一樣，要將人物的頭部呈現為立體的卵形，兩條線都呈曲線狀。

◉ 女性仰側面

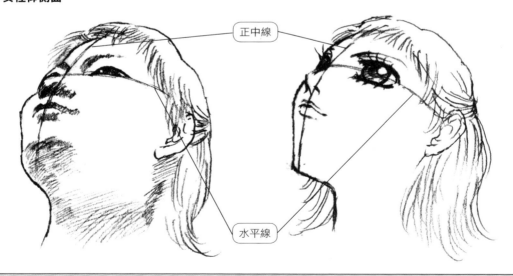

正中線

水平線

這是一個比較特殊的仰視角度，應當將人物的頭呈現為立體的卵形，並使「水平線」和「正中線」都呈曲線狀。除此之外，將真實人臉轉換成同一角度的漫畫人臉時，還需要做一點角度的調整，這都是為了使漫畫的人臉看起來更完美。

2. 臉部的表現方法

接下來，讓我們看看如何按標準步驟來畫出臉部吧！

1 畫一個立體的卵形。

2 在卵形上畫出「水平線」和「正中線」。

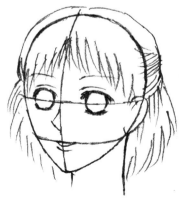

3 以「水平線」和「正中線」為基準，確定眼睛、鼻子、嘴巴、耳朵的位置。面部的輪廓就更加清晰了。

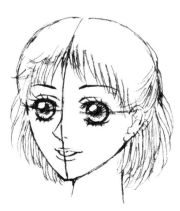

4 畫出頭髮，再針對各個部位做細緻的處理，這樣就算是完成草稿了啦！

5 最後繪出黑色墨線，貼陰影部分的網點和背景的花網。一張漫畫人物臉部的作品大功告成！

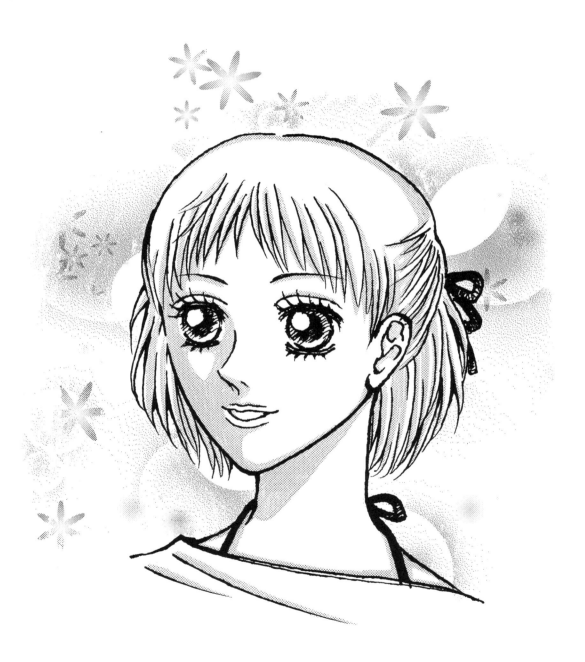

練 習

接下來就試試人物臉部的繪製吧！

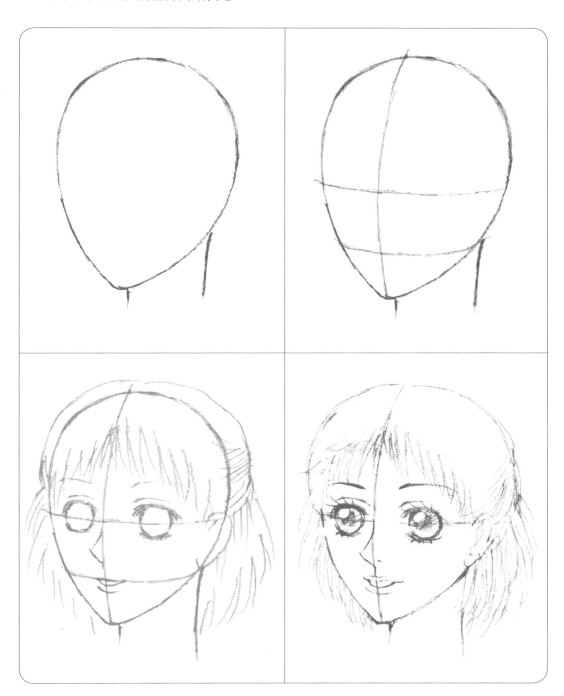

二、臉部的輪廓

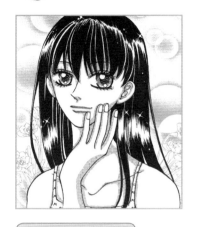

首先讓我們來瞭解漫畫人物的臉部輪廓是怎樣的構造！

漫畫中溫柔女生的標準臉型是鵝蛋臉哦！

1. 鵝蛋形輪廓

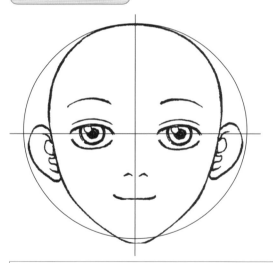

鵝蛋形的臉部輪廓基本上可以用一個蛋的形狀做為基準。額頭和臉頰比較飽滿，下巴的輪廓較明顯，整體給人明朗和親切的感覺。

所以鵝蛋形的臉部輪廓是漫畫中漂亮溫柔的女生角色常用到的臉型哦！

這裡需要注意的是下巴的輪廓，都是比較鮮明的哦！

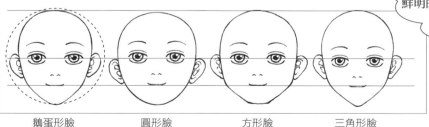

| 鵝蛋形臉 | 圓形臉 | 方形臉 | 三角形臉 |

鵝蛋形臉比圓形臉和方形臉瘦長，卻比三角形臉圓潤。

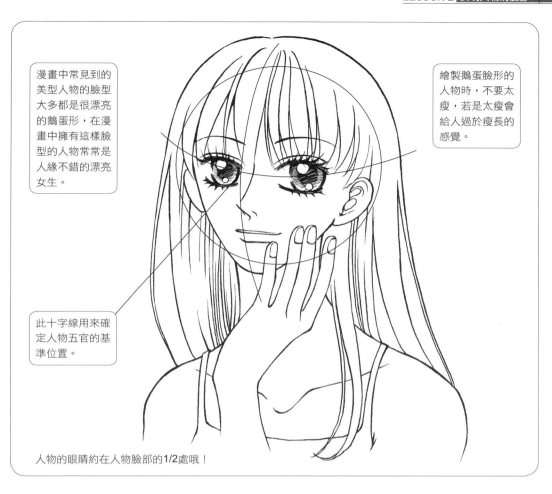

漫畫中常見到的美型人物的臉型大多都是很漂亮的鵝蛋形,在漫畫中擁有這樣臉型的人物常常是人緣不錯的漂亮女生。

繪製鵝蛋臉形的人物時,不要太瘦,若是太瘦會給人過於瘦長的感覺。

此十字線用來確定人物五官的基準位置。

人物的眼睛約在人物臉部的1/2處哦!

1 畫出一個圓形,然後根據圓形繪製出一個橢圓的蛋形。

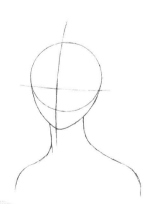

2 畫上十字線,確定人物五官的大概位置。

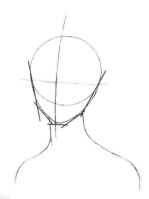

3 以簡單的線條勾勒出人物的臉型。

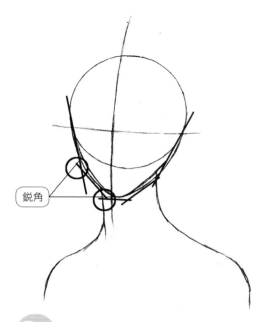

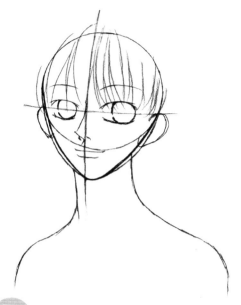

4 修飾人物的臉型，在銳角的地方畫出圓的弧度來。

5 修飾好人物的臉型之後，畫出人物五官的位置和人物的臉部表情。

鋭角

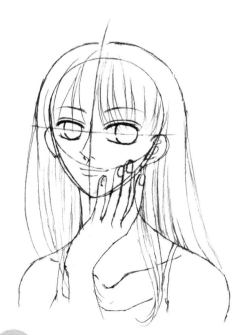

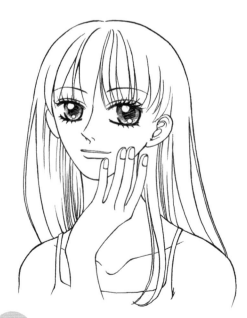

6 將人物的五官、頭髮和手繪製出來，這時就算是完成基本的臉部了。

7 修飾草圖，將眼睛等細節處理得更加精緻，勾上墨線，完成線稿。

8 完成圖

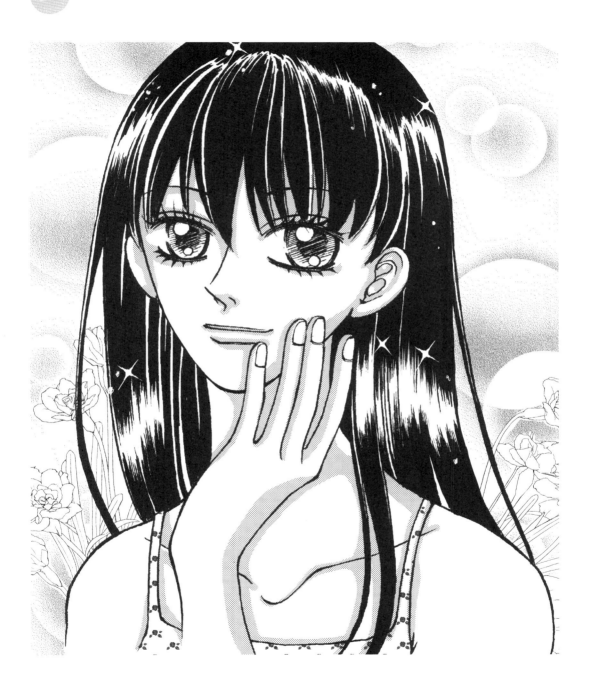

練習

接下來就試著繪製擁有鵝蛋臉型的人物吧！

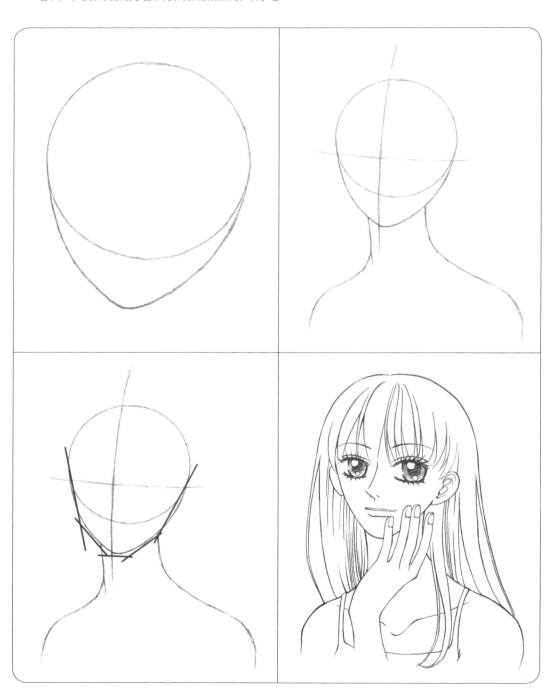

2. 圓形輪廓

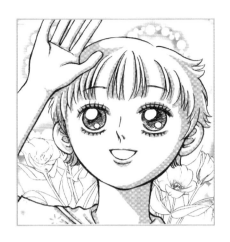

漫畫中超級可愛的角色最大的特徵是圓形臉哦！

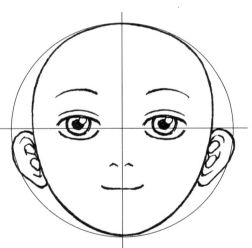

圓形臉的臉型就像一個圓球一樣，臉型較短。因此，圓形臉基本上就是以一個圓球形狀為基礎繪製的！

注意人物下巴的弧度，是呈現半圓形的。

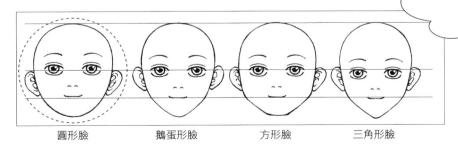

| 圓形臉 | 鵝蛋形臉 | 方形臉 | 三角形臉 |

圓形臉比其他三種臉型都更圓潤，相對來說也顯得有點胖乎乎的。

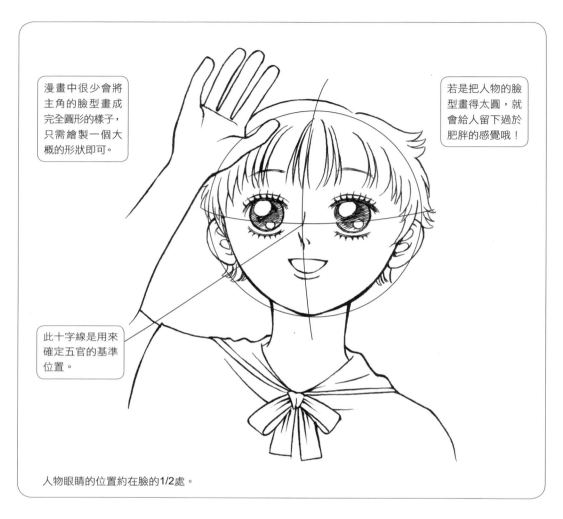

漫畫中很少會將主角的臉型畫成完全圓形的樣子，只需繪製一個大概的形狀即可。

若是把人物的臉型畫得太圓，就會給人留下過於肥胖的感覺哦！

此十字線是用來確定五官的基準位置。

人物眼睛的位置約在臉的1/2處。

1 先畫出一個圓形，這個圓形就代表人物的臉型。

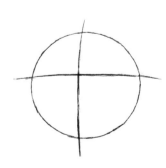

2 在圓形上畫出十字線，作為確定人物五官位置的參考。

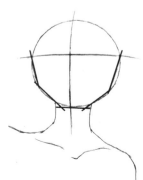

3 以線條的方式簡單的勾勒出人物臉部的大概形狀。

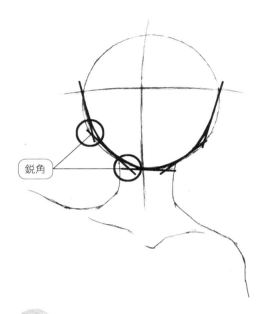

銳角

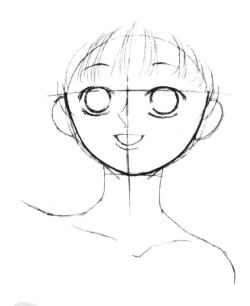

4 修飾人物的臉型，在銳角的地方畫出一定的弧度來。

5 修飾好人物的臉型後，畫出人物五官的位置和人物的表情。

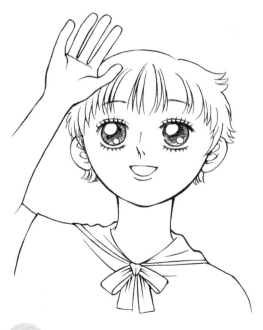

6 將人物的五官、頭髮和手清楚的繪製出來，擁有圓形臉人物的草圖就繪製完成了。

7 最後，清理草圖雜亂的線條，並勾上墨線，線稿就完成了。

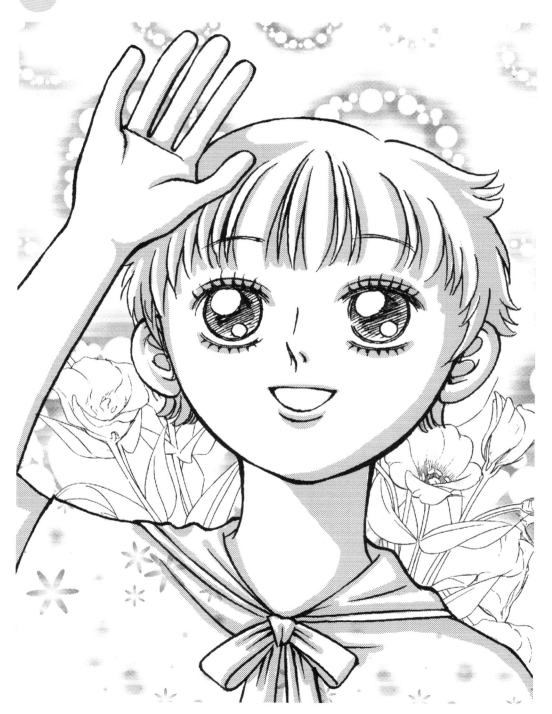

練習

接下來就試著繪製擁有圓形臉的人物吧！

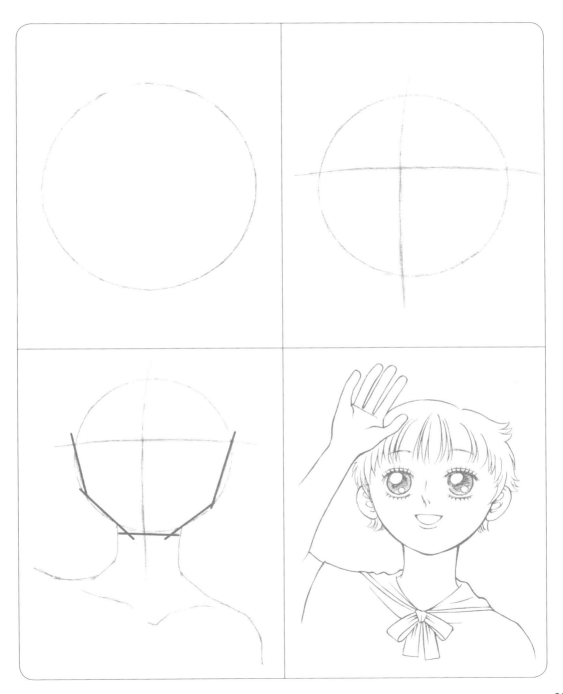

3. 方形輪廓

方形臉會讓人物顯得更加堅定，給人陽剛的感覺。因此方形臉的代表角色一般都是男人味十足的男子漢！

我們就以男生作為示範，看看方形臉是如何畫出來的吧！

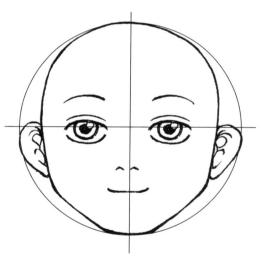

方形臉的下巴比圓形臉的下巴寬，且輪廓線條較硬，整個臉像個四四方方的「國」字。在修飾輪廓銳角時，角度要修得稍硬一點，不要太柔和，方的形狀才會更明顯。

注意下巴的弧度，是呈現方形的。

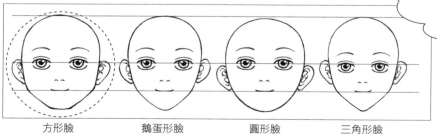

方形臉　　　　鵝蛋形臉　　　　圓形臉　　　　三角形臉

方形臉比其他三種臉型的稜角更加明顯，形狀特點更為突出。

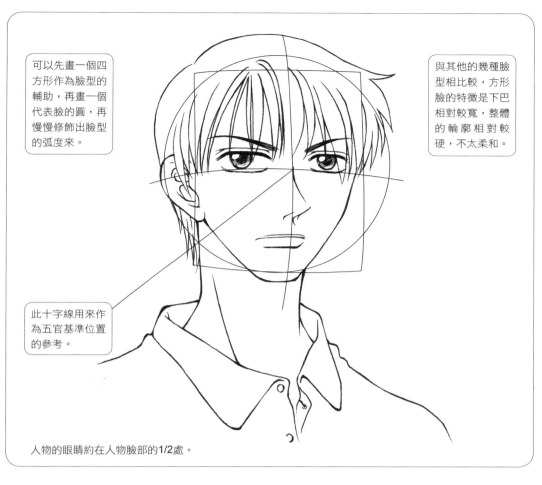

可以先畫一個四方形作為臉型的輔助，再畫一個代表臉的圓，再慢慢修飾出臉型的弧度來。

與其他的幾種臉型相比較，方形臉的特徵是下巴相對較寬，整體的輪廓相對較硬，不太柔和。

此十字線用來作為五官基準位置的參考。

人物的眼睛約在人物臉部的1/2處。

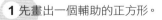

1 先畫出一個輔助的正方形。

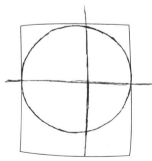

2 畫一個圓形來代表頭部，畫出圓形的正中十字線，這條線決定了五官的位置和臉的角度。

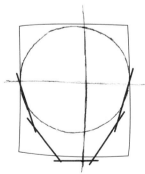

3 根據正方形的形狀，簡單的勾勒出方形的臉型。

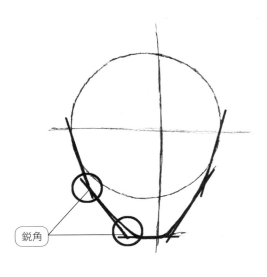

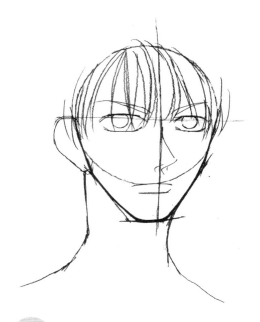

銳角

4 修飾臉型銳角的弧度，注意不要太過於柔和了。

5 簡單的畫出五官和頭髮的位置，大致畫出脖子和肩部。

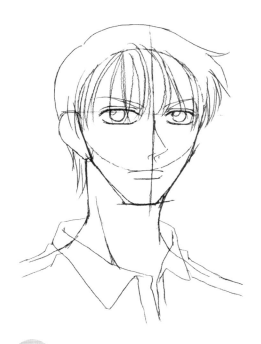

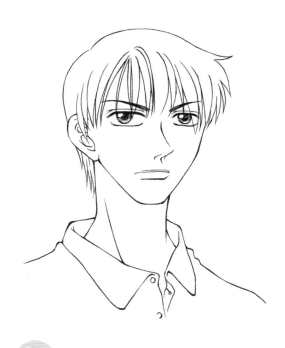

6 最後將五官、頭髮和脖子上的細節處理清楚，加上衣服。方形臉男生的草圖就完成了。

7 將草圖雜亂的線條整理乾淨，並勾上墨線，線稿完成了。

8 完成圖

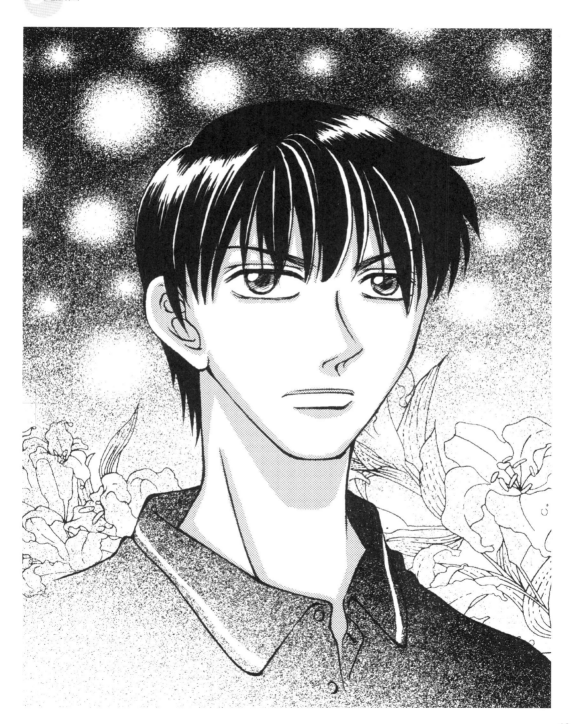

接下來就試著繪製擁有方形臉的人物吧！

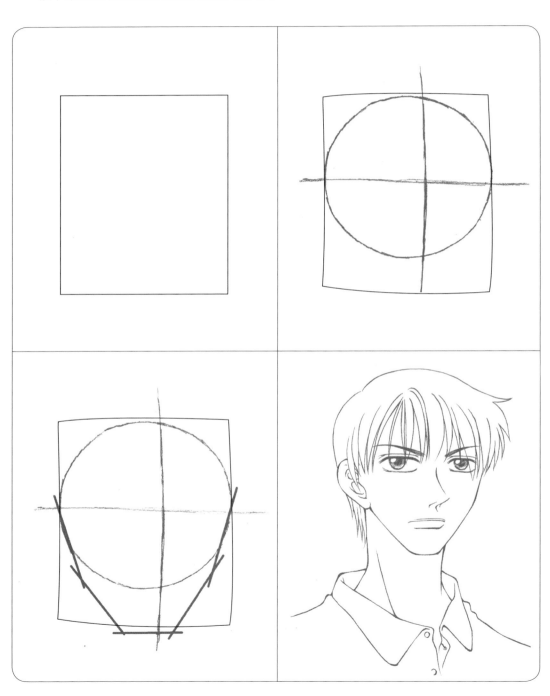

我要學漫畫1——美型人物基礎篇

4. 三角形輪廓

三角形輪廓是美形人物、特別是主角的必備臉形！

三角形臉型在美型人物中使用得最多,特別是在少女漫畫中,三角臉型一直是主角的臉型呢!

三角形臉型不論男女都很適用,而且這種臉型會使人物的臉顯得更加瘦小,很漂亮喲!

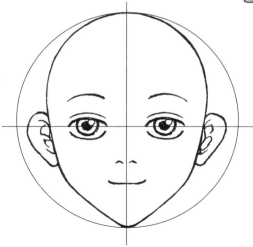

三角形臉型比鵝蛋形臉型顯瘦,下巴較明顯的呈現尖角形。

三角形輪廓的下巴是較明顯的尖角形,線條的稜角相對較明顯。
鵝蛋形臉型與三角形臉型相比,可以發現前者會顯得更嬌小。

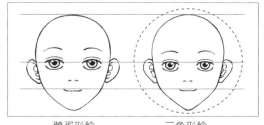

鵝蛋形臉　　　　　三角形臉

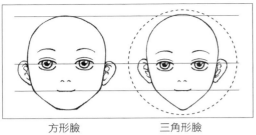

方形臉　　　　　三角形臉

將方形臉與三角形臉相比，三角形臉型顯得更瘦長。

三角形臉型比方形臉更顯瘦長，額頭更顯飽滿，下巴明顯呈尖角形。

為什麼三角形臉型更顯瘦？

經過比較之後，發現下巴就是三角形臉型顯得更瘦小的關鍵！

注意下巴的弧度，是呈現三角形的哦。

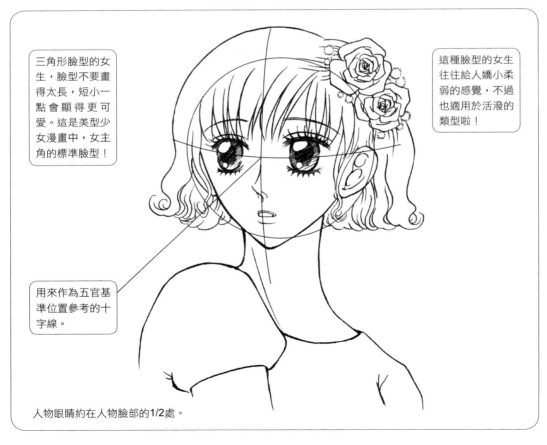

三角形臉型的女生，臉型不要畫得太長，短小一點會顯得更可愛。這是美型少女漫畫中，女主角的標準臉型！

這種臉型的女生往往給人嬌小柔弱的感覺，不過也適用於活潑的類型啦！

用來作為五官基準位置參考的十字線。

人物眼睛約在人物臉部的1/2處。

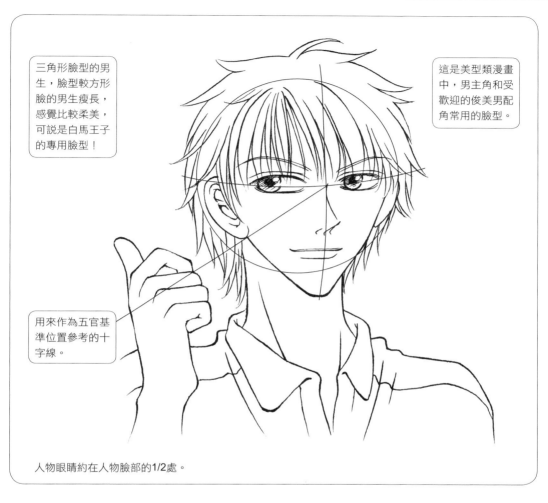

三角形臉型的男生，臉型較方形臉的男生瘦長，感覺比較柔美，可說是白馬王子的專用臉型！

這是美型類漫畫中，男主角和受歡迎的俊美男配角常用的臉型。

用來作為五官基準位置參考的十字線。

人物眼睛約在人物臉部的1/2處。

1 畫出一個圓形，代表頭部。

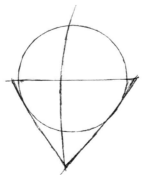

2 畫出正中十字線，確定五官的位置和臉的角度。再畫一個三角形用於輔助畫臉型。

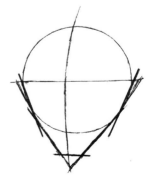

3 在三角形輔助線中大致勾勒出臉型的形狀。

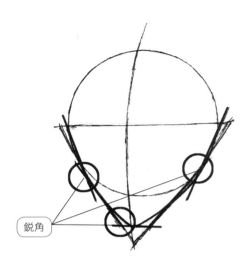

銳角

4 修飾銳角，讓線條變得更柔和。

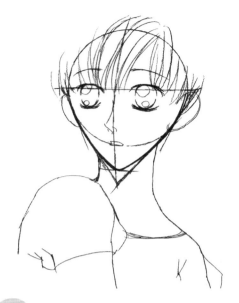

5 在正中十字線的輔助下，大致畫出頭髮、五官和肩部的形狀。

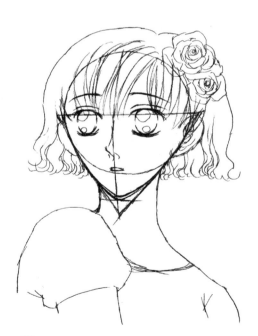

6 細緻的處理細節，一個擁有三角形臉型的女孩就完成了。

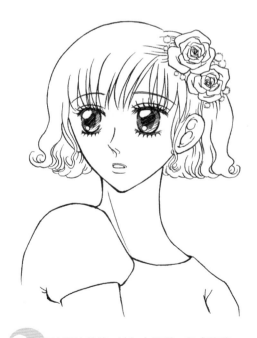

7 清理草圖的線條，並勾上墨線，完成線稿。

8 完成圖

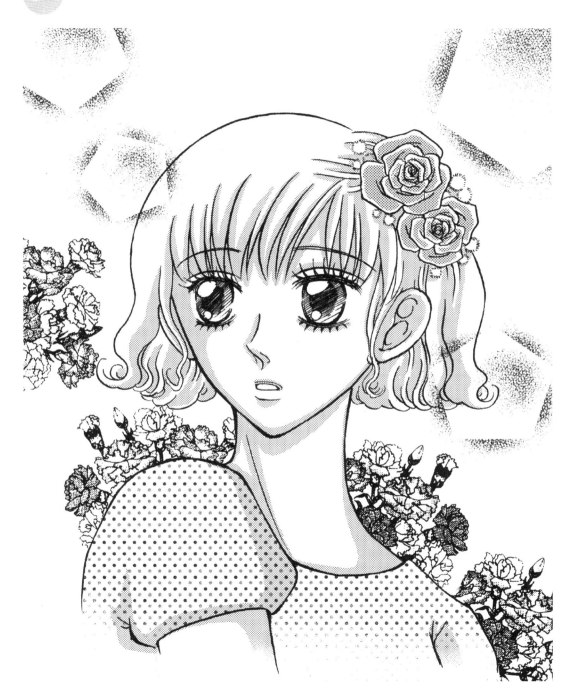

9 完成圖

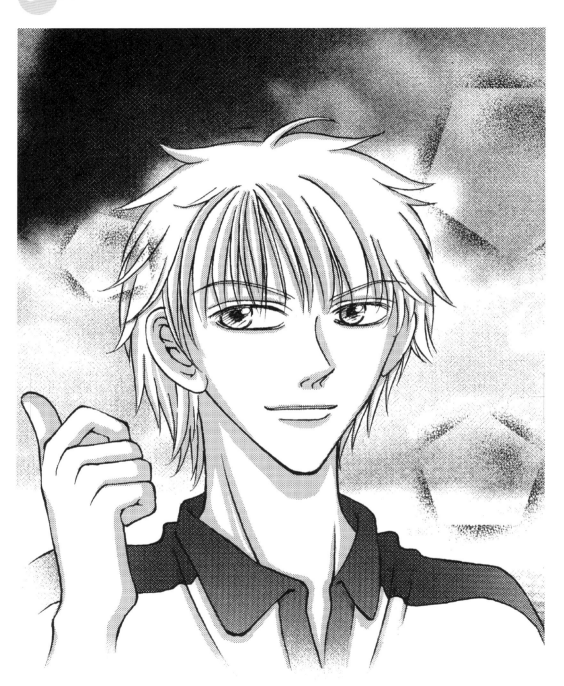

我要學漫畫1——美型人物基礎篇

練習

接下來就試著繪製擁有三角形臉的人物吧！

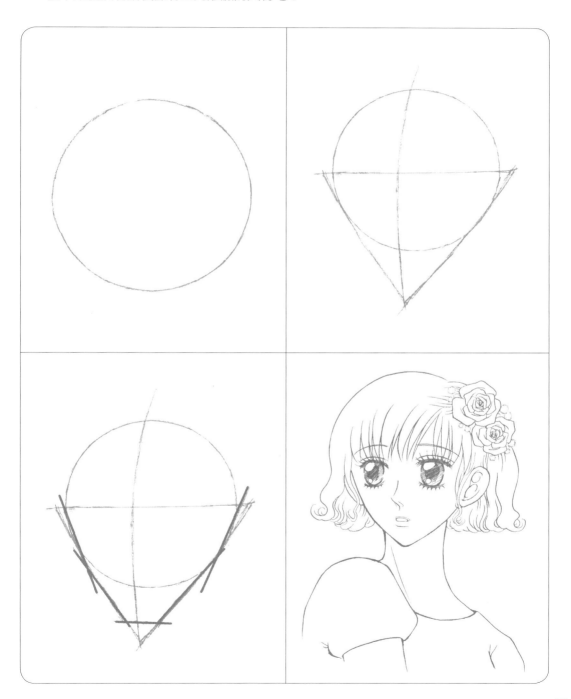

三、臉部的五官

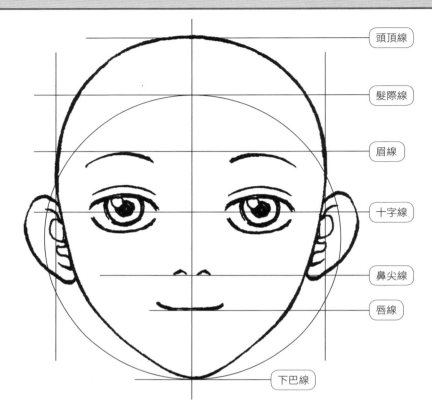

頭頂線

髮際線

眉線

十字線

鼻尖線

唇線

下巴線

1. 眼睛的畫法

● **男性眼睛與女性眼睛的對比**

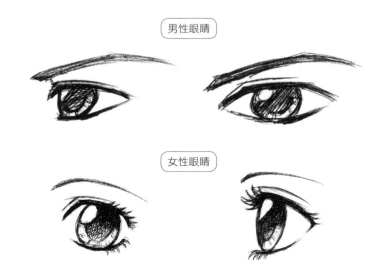

寫實眼睛與漫畫中眼睛的對比

寫實的眼睛

漫畫中的眼睛

男性眼睛

女性眼睛

◉ **女性正面眼睛繪製流程**　　　　◉ **女性側面眼睛繪製流程**

1 從畫菱形開始。

1 從畫三角形開始。

2 繪製出眼睛的大致形狀。

2 繪製出眼睛的大致形狀。

3 繪製出眼睛瞳孔的位置。

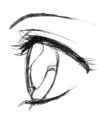

3 繪製出眼睛瞳孔的位置。

4 為眼睛加上陰影,繪製完成。

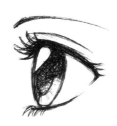

4 為眼睛加上陰影,繪製完成。

2. 耳朵的畫法

當人物的頭部轉動到45°角時，我們可以看到整個耳朵的全貌。

◉ **45°角**

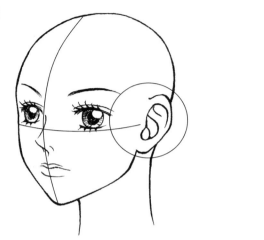
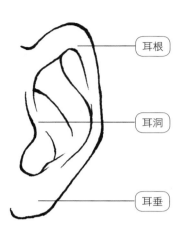

耳根

耳洞

耳垂

正面時耳朵的位置是在眉毛與鼻子的中間，兩耳對稱，並隨頭部的轉動而轉動。

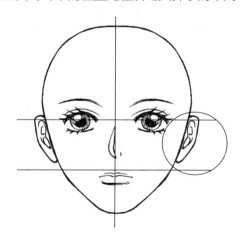

耳朵是貼著頭顱生長的，也是獨立的個體，在臉頰上以45°角向外生長，正面和側面看時會有很大的差異。

◉ **耳朵從寫實到Q版的變化**

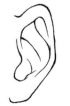 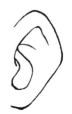 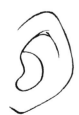

3. 鼻子的畫法

鼻子正好位於兩眼之間，它的形狀就像是一個立體的三角形。

左邊兩張圖應用在實際的鼻子上，就是右圖這種立體的三角形啦！

立體三角形應用在鼻子上的形狀。

● 鼻子的位置與結構

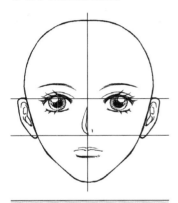

鼻子的位置在臉部正中。

鼻樑

鼻翼

鼻尖

鼻翼

鼻孔

● 不同鼻子的側面

孩子的鼻子

孩童的鼻子由於尚未發育成熟，顯得小而圓。

男性的鼻子

男性的鼻子結構和輪廓比較硬，也很明顯。

女性的鼻子

相對於男性來說，女性鼻子的輪廓不強烈而且顯得很尖挺。

55

4. 嘴的畫法

嘴巴的結構包括上嘴唇和下嘴唇。

◉ 嘴巴的正面

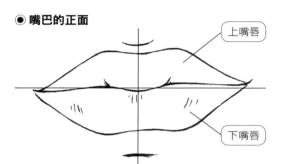

上嘴唇

下嘴唇

讓我們看看不同角度的真實嘴巴吧！

◉ 嘴巴的側面

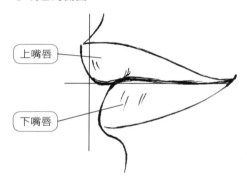

上嘴唇

下嘴唇

◉ 嘴巴的半側面

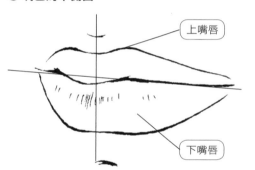

上嘴唇

下嘴唇

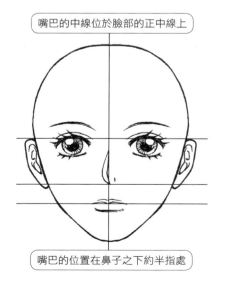

嘴巴的中線位於臉部的正中線上

嘴巴的位置在鼻子之下約半指處

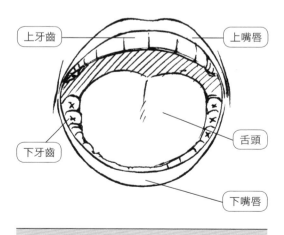

上牙齒

上嘴唇

下牙齒

舌頭

下嘴唇

嘴巴張開時，我們可以很清楚的看到嘴巴內部的結構。

◉ 嘴巴貼網點和沒貼網點的對比

◉ 塗上唇彩和口紅的嘴唇

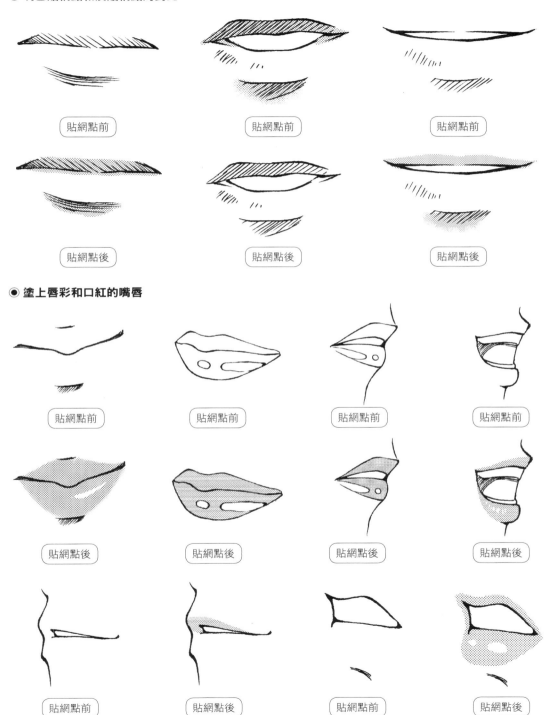

貼網點前　　貼網點前　　貼網點前

貼網點後　　貼網點後　　貼網點後

貼網點前　　貼網點前　　貼網點前　　貼網點前

貼網點後　　貼網點後　　貼網點後　　貼網點後

貼網點前　　貼網點後　　貼網點前　　貼網點後

四、美型人物臉部的完稿步驟

我們已經學習了人物臉部五官的畫法，接著我們來學習一下繪製人物臉部的步驟。

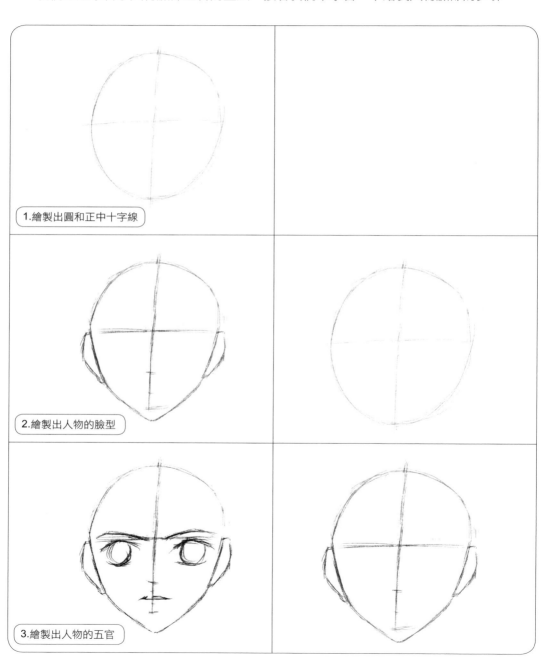

1.繪製出圓和正中十字線

2.繪製出人物的臉型

3.繪製出人物的五官

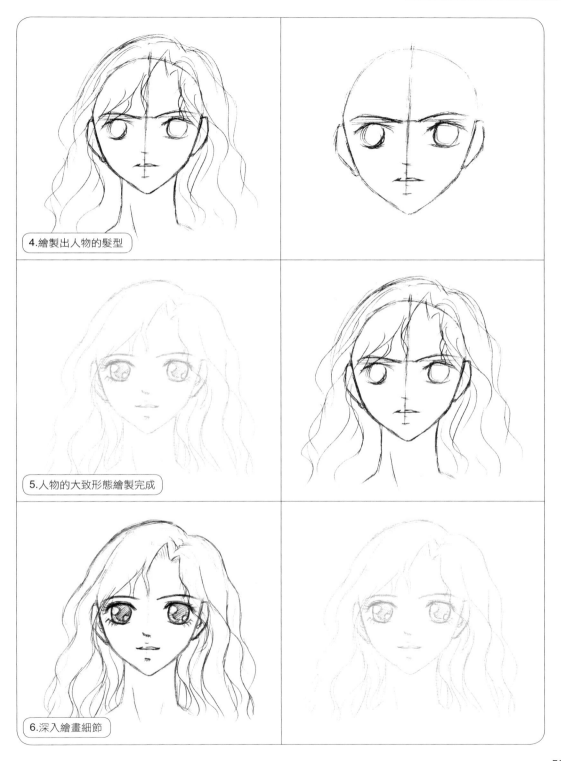

4.繪製出人物的髮型

5.人物的大致形態繪製完成

6.深入繪畫細節

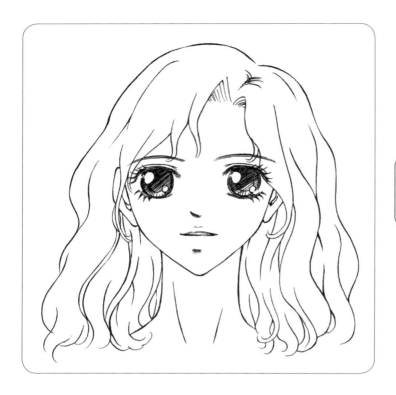

透過如此簡單的幾個步驟，我們就完成了人物的繪製，很簡單吧！

下面就自己動手描繪人物的輪廓吧！

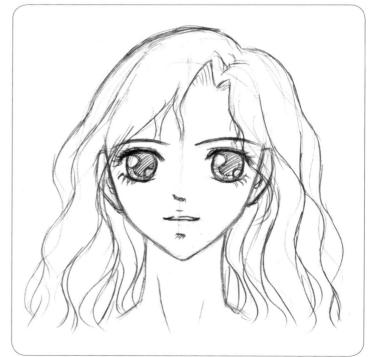

LESSON 3
髮型的性格表現

這款卷卷的短髮適合你的個性嗎？有沒有你比較喜歡的髮型呢？

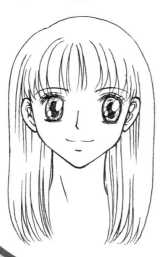

還是你比較喜歡這樣長長的又直又柔順的頭髮呢？你到底喜歡哪一款呢？

下面就讓我們透過本章的學習來畫出你最喜歡的髮型吧！

想要一個人物具有豐滿的形象，髮型是裝飾角色的一個重要的方法，適當的髮型設計可以使人物添色不少，首先我們來認識一下髮際線的位置。

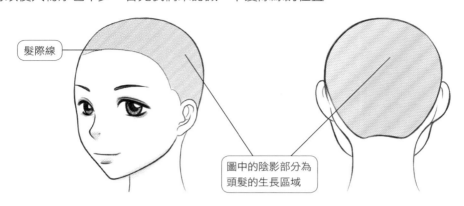

髮際線

圖中的陰影部分為頭髮的生長區域

根據髮際線的位置，就可以準確的掌握人物頭髮的生長規律，接著就可以繪製人物的髮型了。

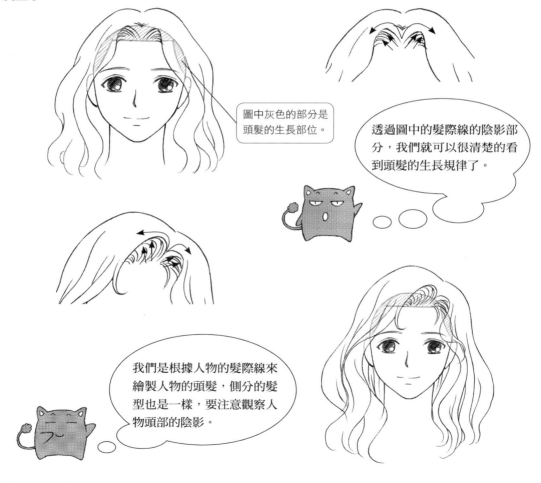

圖中灰色的部分是頭髮的生長部位。

透過圖中的髮際線的陰影部分，我們就可以很清楚的看到頭髮的生長規律了。

我們是根據人物的髮際線來繪製人物的頭髮，側分的髮型也是一樣，要注意觀察人物頭部的陰影。

一、學習短髮的繪製

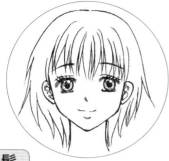

短髮總給人活潑俏麗的感覺，接著我們先來學習一下短髮的畫法吧！

短髮更注重層次感，要特別注意頭髮與臉部的銜接方式哦！

1. 短直髮

● **女性短髮的範例**

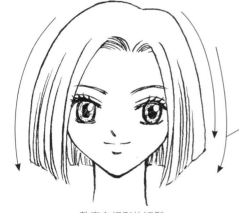

整齊有規則的短髮一般適合於成熟的女性，頭髮自然整齊下垂且不凌亂，是氣質女生的首選髮型哦！

頭髮是順著箭頭的指示向下繪製的。

整齊有規則的短髮

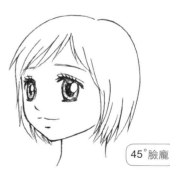

45°臉龐

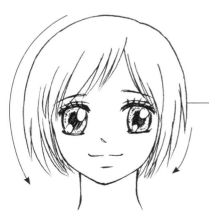

頭髮根部稍顯凌亂，這樣會增加俏皮的感覺。

俏皮可愛的短髮

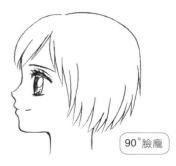

90°臉龐

63

● 男性短髮的範例

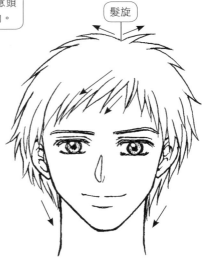

超短髮型要注意頭頂部髮型的走向。

髮旋

超短髮型

陽光帥氣的髮型

血氣方剛，這是少男漫畫中的熱血青年常常用到的髮型哦！

在操場上揮灑汗水的運動陽光型男生常常擁有這種帥氣的髮型！

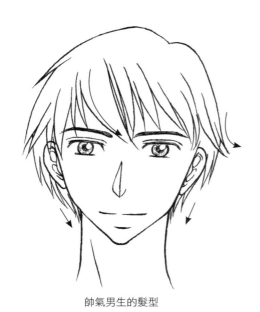

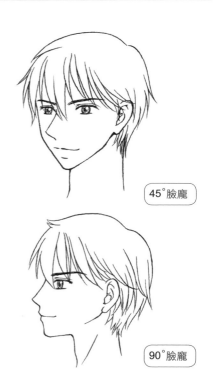

帥氣男生的髮型

45°臉龐

充滿學生氣息的鄰家男孩最適合這樣的髮型哦！

90°臉龐

2. 短卷髮

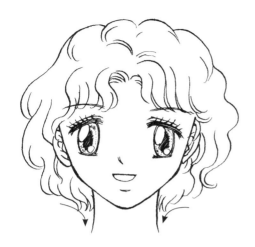

氣質出眾的短卷髮

這種髮型一般用在氣質出眾的女生，屬於有點高貴的髮型哦！

溫柔漂亮的短卷髮

在漫畫中溫柔漂亮女生的短卷髮就是這樣的感覺哦！

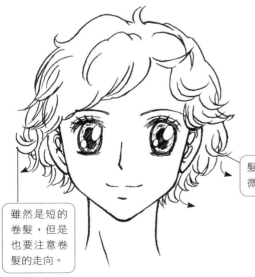

髮梢部分可以稍微凌亂些。

雖然是短的卷髮，但是也要注意卷髮的走向。

俏皮可愛凌亂的短卷髮

這種髮型可用在大咧咧的女生身上，適合活潑可愛的女生哦！

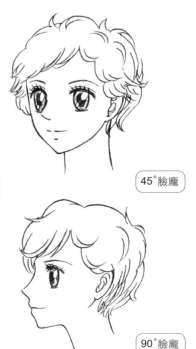

45°臉龐

90°臉龐

練習 左邊為臨摹圖，根據自己的喜好來為右邊的人物加上自己喜歡的髮型吧！

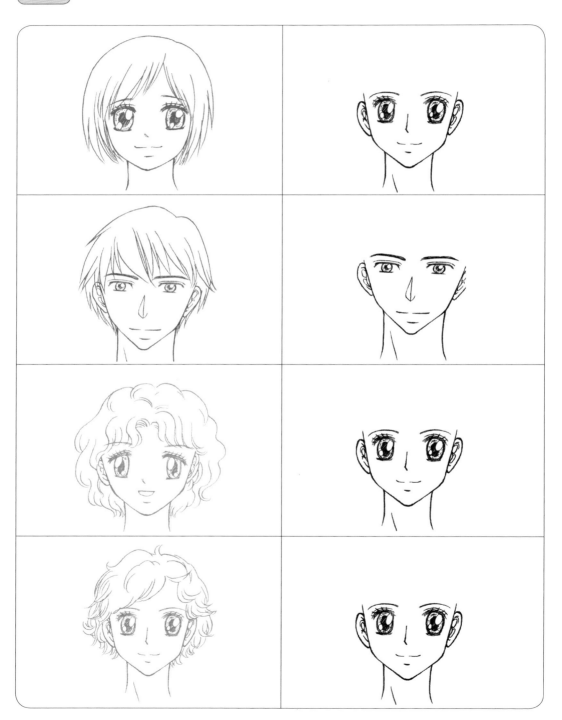

我要學漫畫1——美型人物基礎篇

二、學習中長髮的繪製

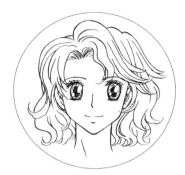

中長髮總給人溫柔的感覺，下面我們先來學習中長髮的畫法吧！

中長髮是溫柔人物的代表。要注意頭髮線條的走向，還要特別注意頭髮的層次哦！

1. 中長直髮

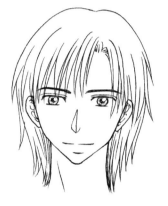

男性範例

女性範例

男性的中長髮給人一種陰柔美的感覺。

女性的中長髮給人一種溫柔嫻淑的感覺。

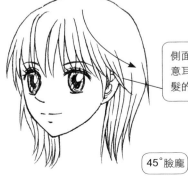

側面時要注意耳朵處頭髮的走向。

45°臉龐

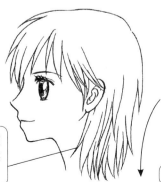

正側面時頭髮也是自然下垂的。

90°臉龐

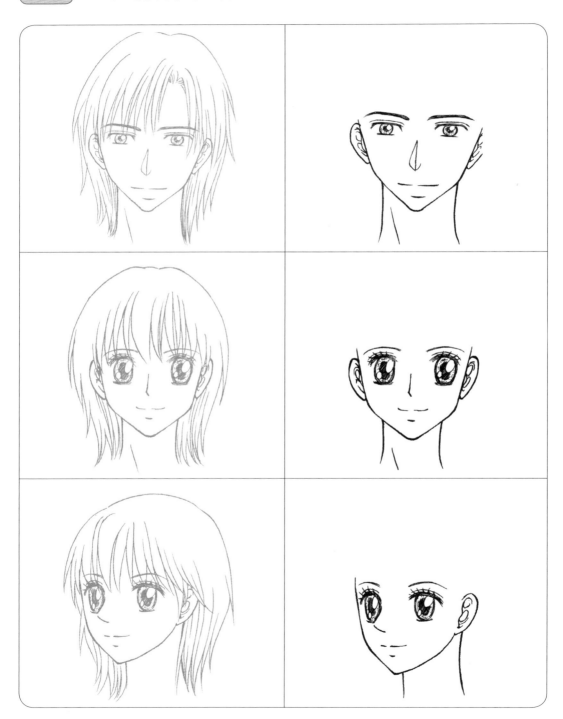

練習 左邊為臨摹圖，根據自己的喜好來為右邊的人物加上自己喜歡的髮型吧！

2. 中長卷髮

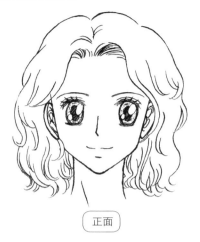

正面

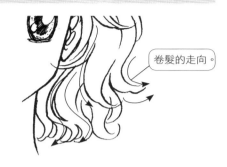

卷髮有一定的生長規律，仔細觀察下面的箭頭，就會發現卷髮的走向。

卷髮的走向。

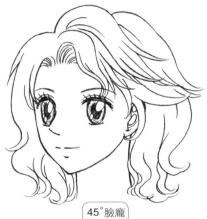

45°臉龐

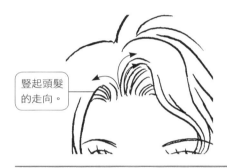

豎起頭髮的走向。

前面的頭髮向上梳起後，我們就可以看到頭髮的一個立面，這個時候要注意觀察豎起頭髮的走向。

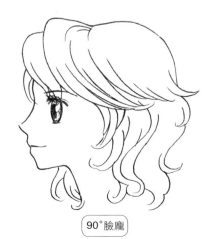

90°臉龐

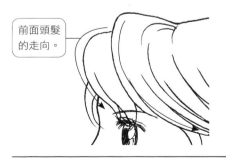

前面頭髮的走向。

正側面時，前面的頭髮會隨著頭部的轉動而發生變化，所以要注意前面頭髮的走向。

練習 左邊為臨摹圖，根據自己的喜好來為右邊的人物加上自己喜歡的髮型吧！

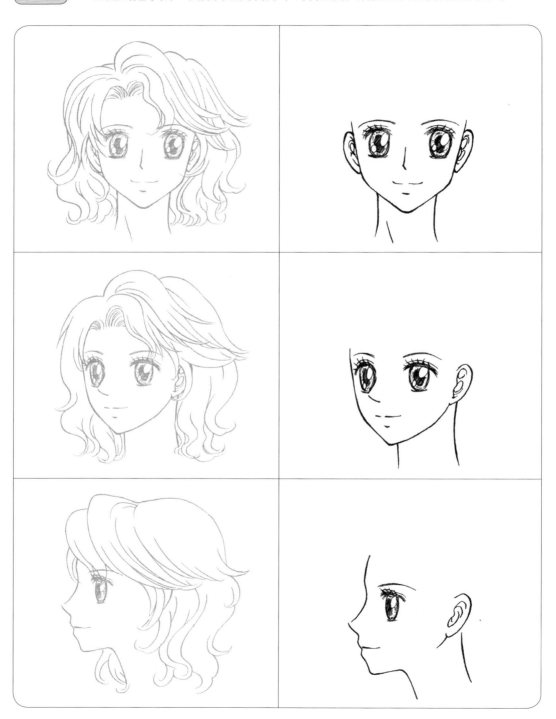

三、學習長髮的繪製

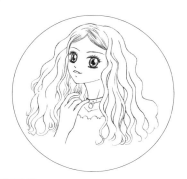

長髮的重點在於線條和層次的表現，線條要柔美流暢。

長髮是美少女最常用到的髮型，不管是直髮還是卷髮都使女生顯得更柔美哦！

1. 長直髮

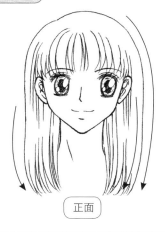

正面

45°臉龐

一定要注意線條的流暢，如果像鐵絲一樣僵硬就不好看了。

柔順的長髮可以讓你變成氣質美少女哦！

90°臉龐

側面的時候，由於頭髮別在耳朵的後面，所以耳朵後面的線條會顯得很密集。

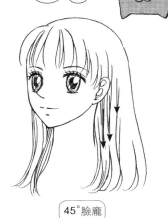
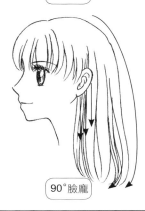

練習 左邊為臨摹圖，根據自己的喜好來為右邊的人物加上自己喜歡的髮型吧！

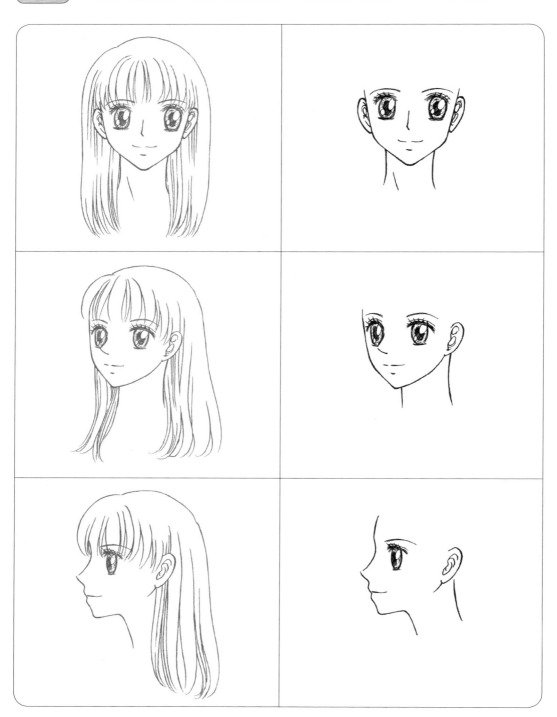

2. 長卷髮

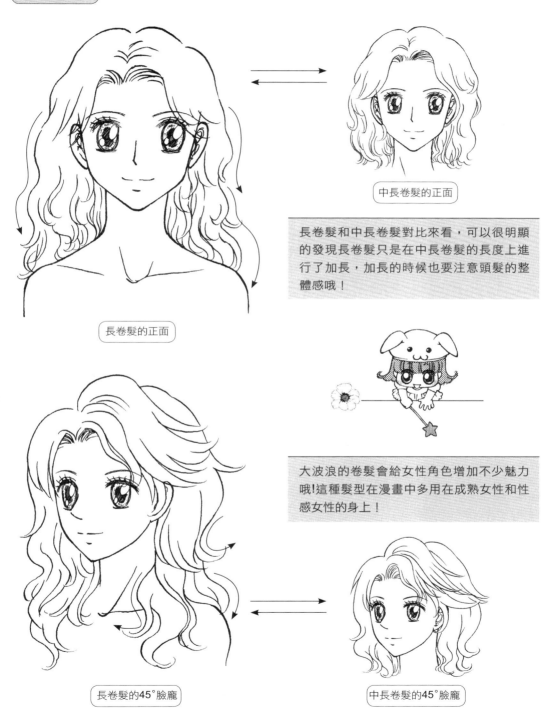

中長卷髮的正面

長卷髮和中長卷髮對比來看，可以很明顯的發現長卷髮只是在中長卷髮的長度上進行了加長，加長的時候也要注意頭髮的整體感哦！

長卷髮的正面

大波浪的卷髮會給女性角色增加不少魅力哦!這種髮型在漫畫中多用在成熟女性和性感女性的身上！

長卷髮的45°臉龐

中長卷髮的45°臉龐

左邊為臨摹圖，根據自己的喜好來為右邊的人物加上自己喜歡的髮型吧！

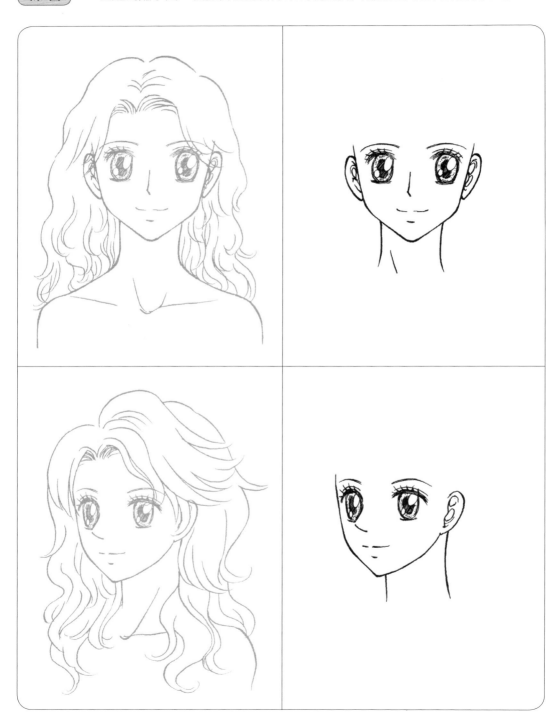

3. 長髮的髮型改變

學會了改變髮型的技巧後，我們就可以根據自己的喜好來繪製各種各樣的髮型了。

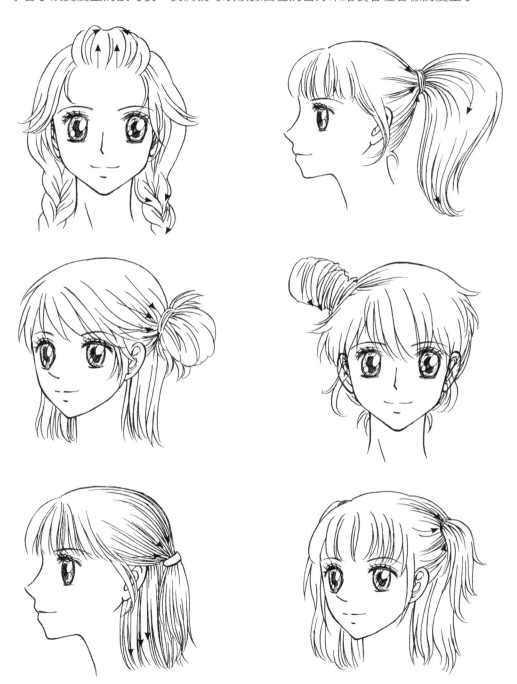

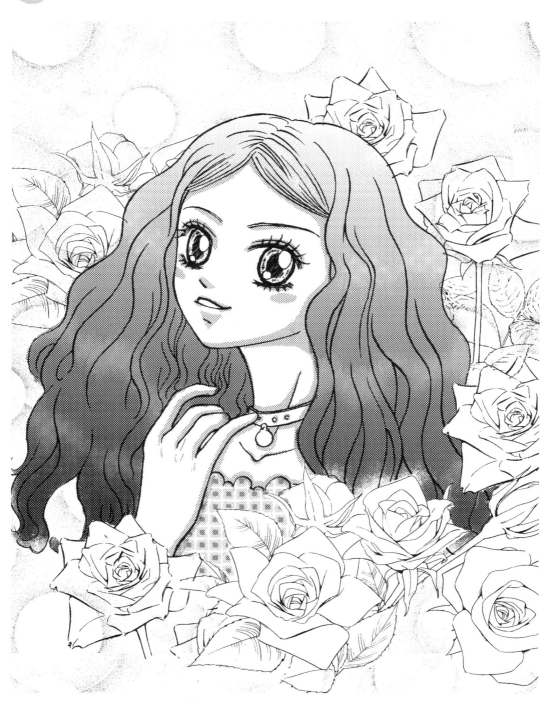

練習 左邊為臨摹圖，根據自己的喜好來為右邊的人物加上自己喜歡的髮型吧！

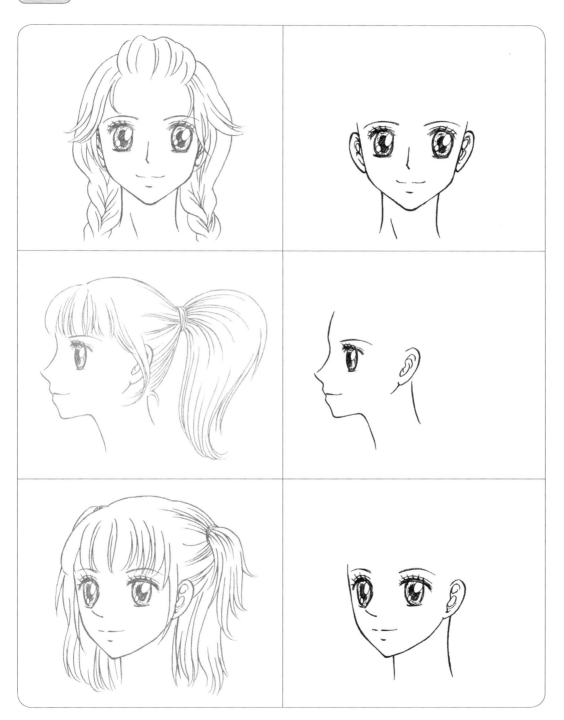

練習 左邊為臨摹圖，根據自己的喜好來為右邊的人物加上自己喜歡的髮型吧！

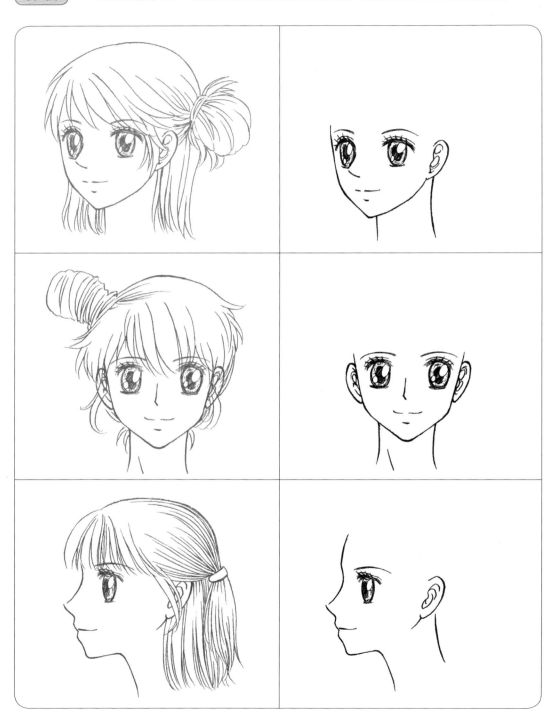

我要學漫畫1——美型人物基礎篇

LESSON 4
表現各種表情

為人物添加表情的時候，最好自己也有相同的情緒，然後將情緒反映到漫畫中，這樣才能給人留下深刻的感受！

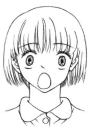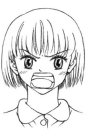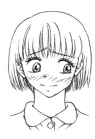

猜猜左面的幾個表情表達的是什麼樣的心情？

多觀察不同的表情變化，多做練習，一定會讓人物的表情越來越生動！下面我們就一起學習表情的畫法吧！

喜、怒、哀、樂的心情變化。

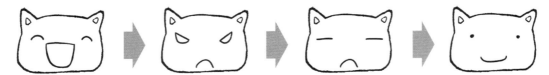

1. 表情組合簡示圖表

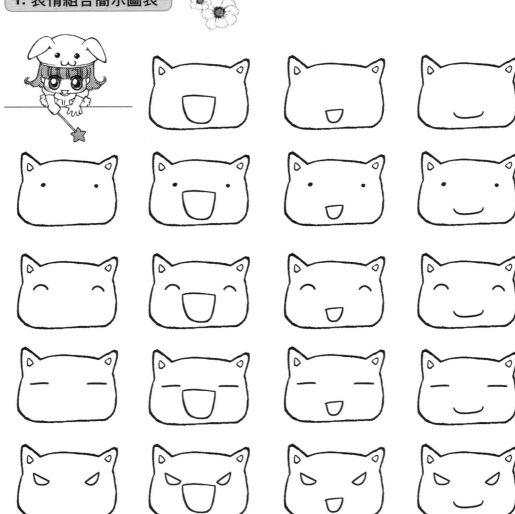

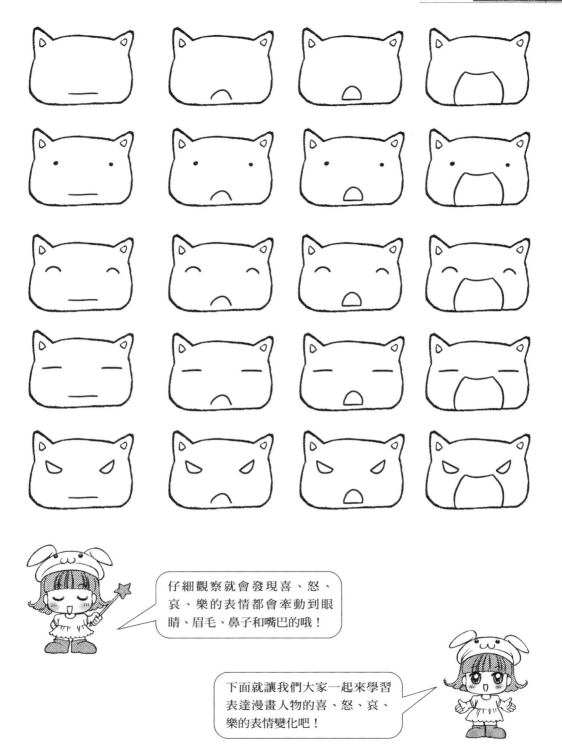

仔細觀察就會發現喜、怒、哀、樂的表情都會牽動到眼睛、眉毛、鼻子和嘴巴的哦！

下面就讓我們大家一起來學習表達漫畫人物的喜、怒、哀、樂的表情變化吧！

81

2. 喜悅

◉ 喜悅心情的變化

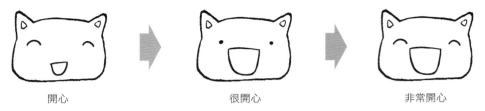

開心　　　　　　　　　很開心　　　　　　　　　非常開心

下面我們結合人物的實例來看看開心的表情應該怎樣表現吧！

◉ 喜悅的面部表情

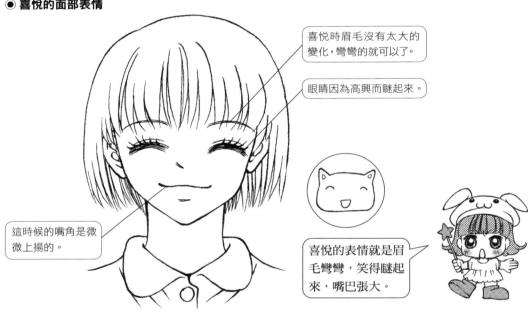

喜悅時眉毛沒有太大的變化，彎彎的就可以了。

眼睛因為高興而瞇起來。

這時候的嘴角是微微上揚的。

喜悅的表情就是眉毛彎彎，笑得瞇起來，嘴巴張大。

◉ 開心釋懷的喜悅心情

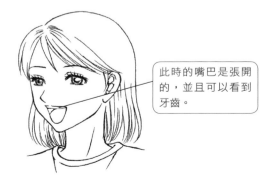

此時的嘴巴是張開的，並且可以看到牙齒。

◉ 高興得齜牙咧嘴的樣子

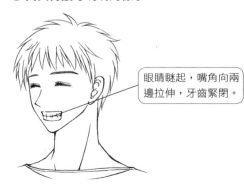

眼睛瞇起，嘴角向兩邊拉伸，牙齒緊閉。

3. 憤怒

● 憤怒心情的變化

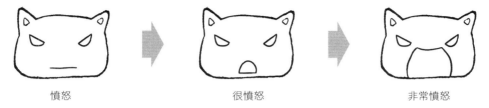

憤怒　　　　　　　　　很憤怒　　　　　　　　非常憤怒

下面我們結合人物的實例來看看憤怒的表情應該怎樣表現吧！

● 憤怒的面部表情

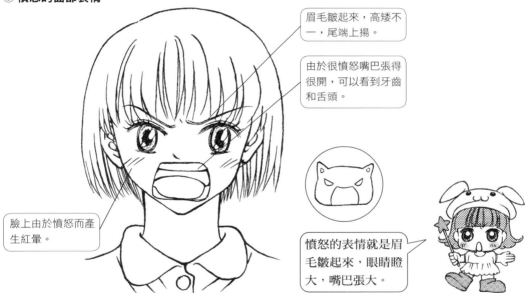

眉毛皺起來，高矮不一，尾端上揚。

由於很憤怒嘴巴張得很開，可以看到牙齒和舌頭。

臉上由於憤怒而產生紅暈。

憤怒的表情就是眉毛皺起來，眼睛瞪大，嘴巴張大。

● 非常討厭的表情

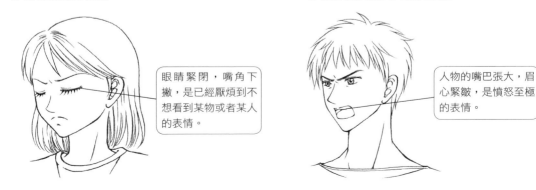

眼睛緊閉，嘴角下撇，是已經厭煩到不想看到某物或者某人的表情。

● 憤怒到要開口大罵的表情

人物的嘴巴張大，眉心緊皺，是憤怒至極的表情。

4. 吃驚

◉ 吃驚心情的變化

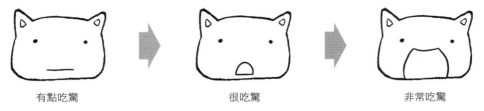

有點吃驚　　　　　　　　　很吃驚　　　　　　　　　非常吃驚

下面我們結合人物的實例來看看吃驚的表情應該怎樣表現吧！

◉ 吃驚的面部表情

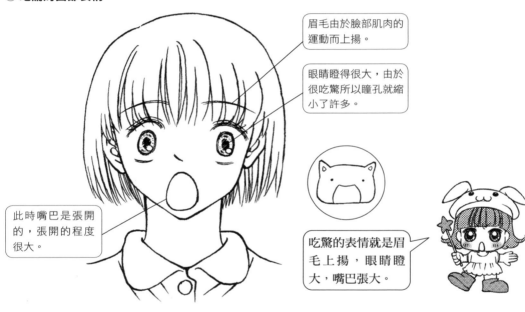

眉毛由於臉部肌肉的運動而上揚。

眼睛瞪得很大，由於很吃驚所以瞳孔就縮小了許多。

此時嘴巴是張開的，張開的程度很大。

吃驚的表情就是眉毛上揚，眼睛瞪大，嘴巴張大。

◉ 有點吃驚的表情

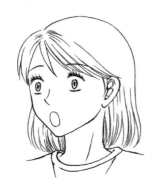

◉ 非常驚訝的表情

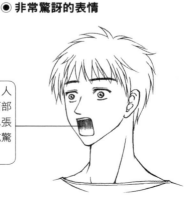

吃驚的程度不同，人物所表現出來的面部表情也不同，嘴巴張開的幅度是根據吃驚的程度來決定的。

5. 悲傷

● 悲傷心情的變化

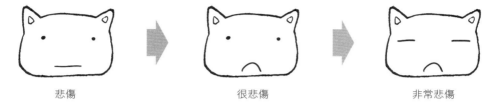

悲傷　　　　　　　　很悲傷　　　　　　　　非常悲傷

下面我們結合人物的實例來看看悲傷的表情到底應該怎樣表現吧！

● 悲傷的面部表情

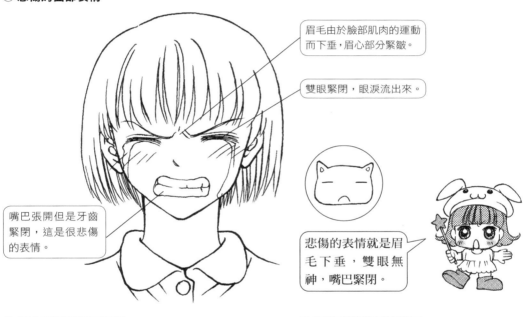

眉毛由於臉部肌肉的運動而下垂，眉心部分緊皺。

雙眼緊閉，眼淚流出來。

嘴巴張開但是牙齒緊閉，這是很悲傷的表情。

悲傷的表情就是眉毛下垂，雙眼無神，嘴巴緊閉。

● 傷心難過到流下眼淚　　　　　　　● 有點痛苦難耐的樣子

悲傷的程度不同，人物所表現出來的面部表情也不同，可以適當為人物添上眼淚，這樣會產生很大的修飾作用！

6. 害羞

◉ 害羞心情的變化

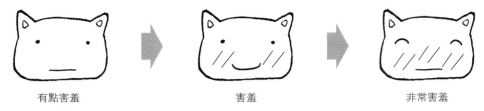

有點害羞 害羞 非常害羞

下面我們結合人物的實例來看看害羞的表情應該怎樣表現吧！

◉ 害羞的面部表情

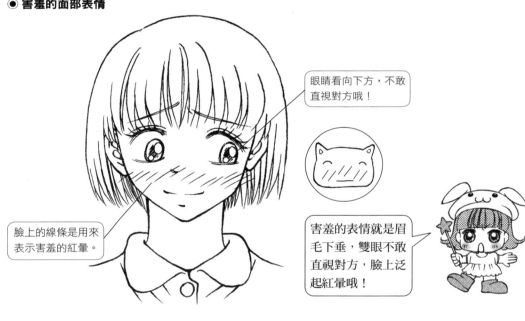

眼睛看向下方，不敢直視對方哦！

臉上的線條是用來表示害羞的紅暈。

害羞的表情就是眉毛下垂，雙眼不敢直視對方，臉上泛起紅暈哦！

◉ 有點不好意思的害羞 **◉ 男生的害羞表情**

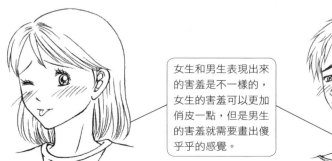

女生和男生表現出來的害羞是不一樣的，女生的害羞可以更加俏皮一點，但是男生的害羞就需要畫出傻乎乎的感覺。

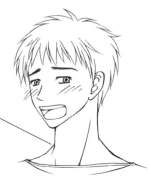

7. 無耐

◉ 無耐的心情的變化

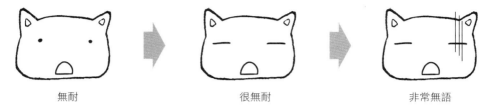

無耐　　　　　　　　　　很無耐　　　　　　　　　　非常無語

下面我們結合人物的實例來看看開心的表情到底應當怎樣表現吧！

◉ 無耐的面部表情

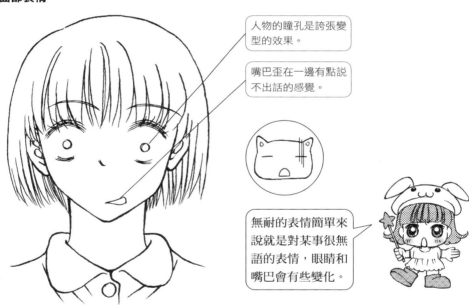

人物的瞳孔是誇張變型的效果。

嘴巴歪在一邊有點説不出話的感覺。

無耐的表情簡單來說就是對某事很無語的表情，眼睛和嘴巴會有些變化。

◉ 有點無語的表情　　　　　　　　　　◉ 看到某事後無奈的表情

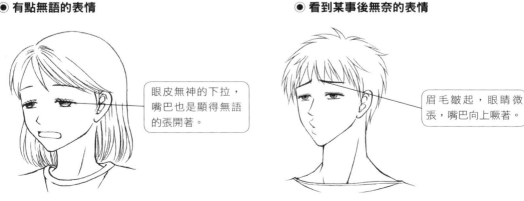

眼皮無神的下拉，嘴巴也是顯得無語的張開著。

眉毛皺起，眼睛微張，嘴巴向上噘著。

87

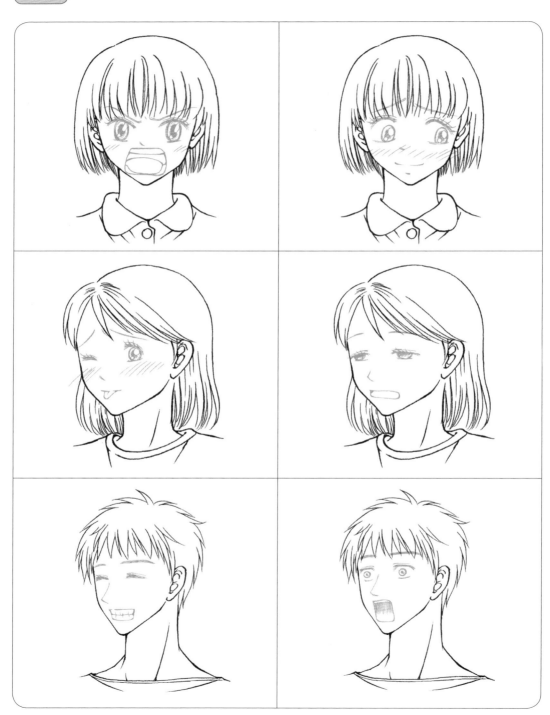

二、表情+漫畫符號

下面我們來瞭解一下人物表情的符號語言吧，這些符號在關鍵時候可以產生畫龍點睛的作用！

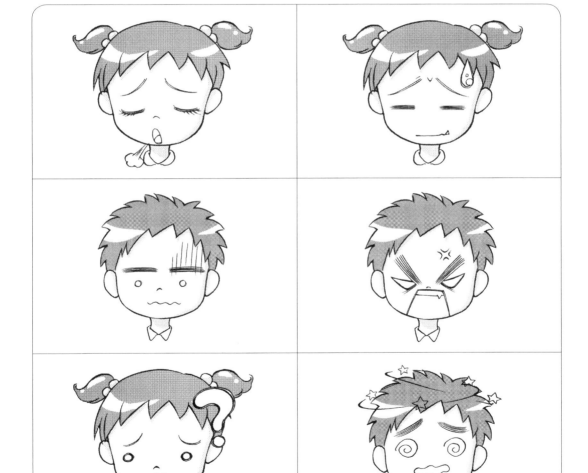

練習

下面我們來為人物加上表情符號吧！

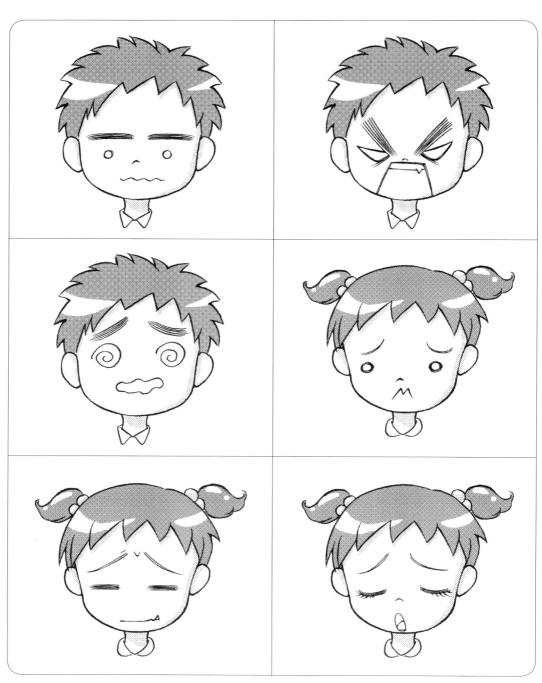

我要學漫畫1──美型人物基礎篇

LESSON 5
表現身體

看標題就知道我們這一章要開始學習身體的畫法了！

可是身體好像很難畫啊！我只喜歡畫臉！

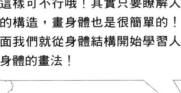

這樣可不行哦！其實只要瞭解人體的構造，畫身體也是很簡單的！下面我們就從身體結構開始學習人物身體的畫法！

一、身體結構

1. 人體的頭身比例

首先我們來瞭解人體的頭身比例，就是人物的身高與頭部長度的大致比例！

例如我就是2頭身的Q版人物哦！是不是很可愛呢？呵呵。

現實中的人物一般在5~8頭身之間，不過在漫畫中可以不受約束隨意畫出各種頭身比。1~4頭身就是Q版人物常用的頭身比。

為什麼我只有1頭身？我的身體呢？

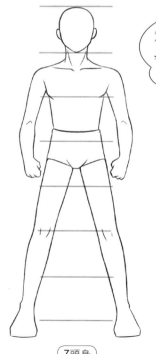

9頭身

7頭身

3頭身

◉ 9頭身的帥氣男性

想要畫出帥氣的男性身體，9頭身最合適不過了！和7頭身和5頭身的比起來真是魅力大增啊！

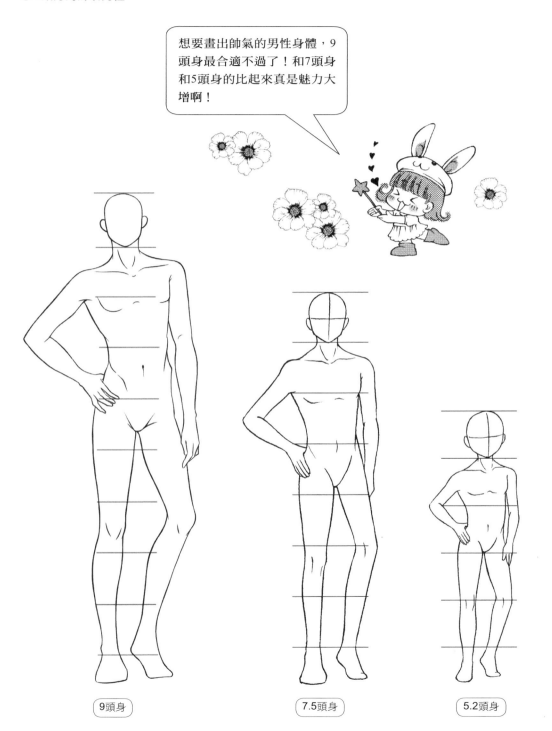

9頭身

7.5頭身

5.2頭身

● 8頭身的漂亮女性

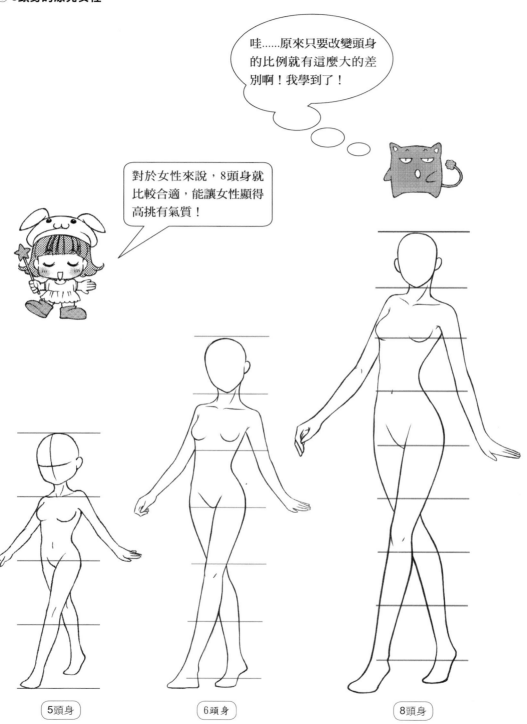

哇⋯⋯原來只要改變頭身的比例就有這麼大的差別啊！我學到了！

對於女性來說，8頭身就比較合適，能讓女性顯得高挑有氣質！

5頭身

6頭身

8頭身

2. 瞭解人體的骨骼構造

想要畫出準確的人體,首先要瞭解人體的骨骼構造,下面我們就從骨骼開始裡裡外外研究一下人體的構造吧!

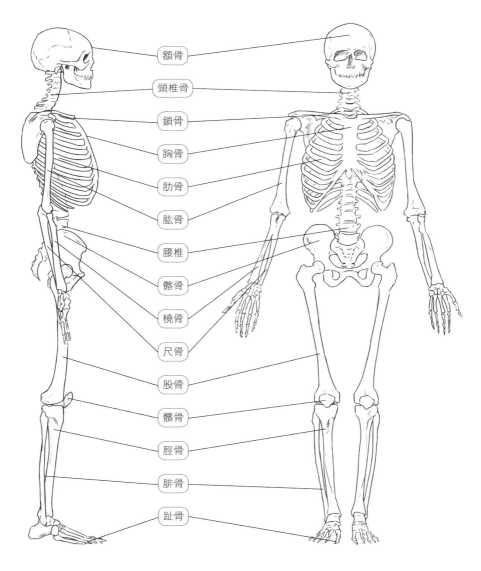

額骨

頸椎骨

鎖骨

胸骨

肋骨

肱骨

腰椎

髂骨

橈骨

尺骨

股骨

髕骨

脛骨

腓骨

趾骨

3. 記住關節的動作

下面我們要學習如何透過關節的變化，讓人物擺出各種姿勢！首先我們藉由一個簡單的圖例來認識一下人體的關節。

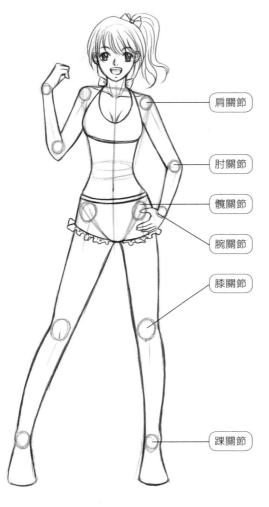

- 肩關節
- 肘關節
- 髖關節
- 腕關節
- 膝關節
- 踝關節

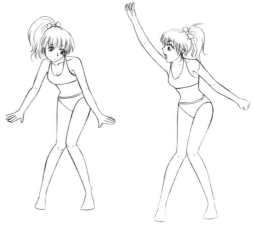

找到關節，就可以透過關節的轉動畫出各式各樣的姿勢。

注意！雖然關節可以轉動，但不是任意角度都可以的哦！一旦不注意就會畫出「骨折」的人物！

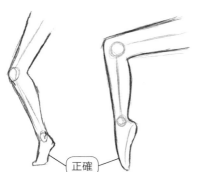

正確

啊……
還真是恐怖！

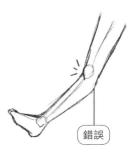

錯誤

4. 瞭解肌肉的結構

在繪製男性身體的過程中，瞭解肌肉的結構非常重要，因為男性身體的肌肉線條比較明顯，下面我們就以男性身體的肌肉為例，來認識一下人體的肌肉結構！

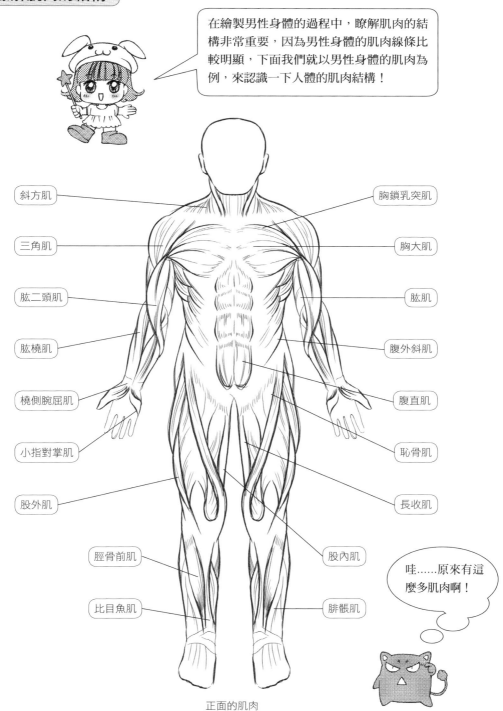

斜方肌

三角肌

肱二頭肌

肱橈肌

橈側腕屈肌

小指對掌肌

股外肌

脛骨前肌

比目魚肌

胸鎖乳突肌

胸大肌

肱肌

腹外斜肌

腹直肌

恥骨肌

長收肌

股內肌

腓腸肌

哇......原來有這麼多肌肉啊！

正面的肌肉

下面是背部的肌肉結構，不要以為背部不經常畫到就忽略了背部的肌肉哦！只有全面瞭解肌肉結構，才能正確把握各種姿勢和角度的畫法！

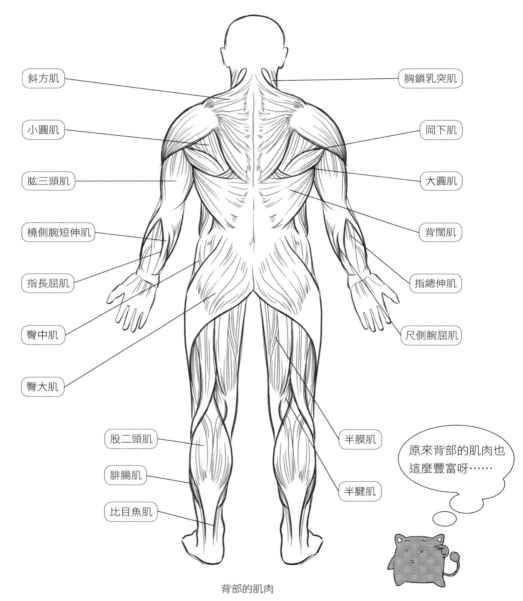

斜方肌

小圓肌

肱三頭肌

橈側腕短伸肌

指長屈肌

臀中肌

臀大肌

股二頭肌

腓腸肌

比目魚肌

胸鎖乳突肌

岡下肌

大圓肌

背闊肌

指總伸肌

尺側腕屈肌

半膜肌

半腱肌

原來背部的肌肉也這麼豐富呀……

背部的肌肉

當然也要瞭解側面哦！雖然不需要全部記住，但是還是要掌握住一些主要肌肉的結構，這樣才能讓人物更加生動！

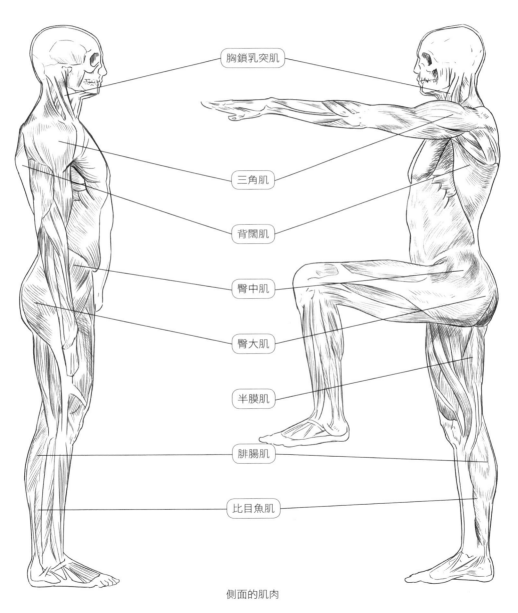

胸鎖乳突肌

三角肌

背闊肌

臀中肌

臀大肌

半膜肌

腓腸肌

比目魚肌

側面的肌肉

二、瞭解身體的重心

比例沒有問題了，結構也還可以，可是……

為什麼畫出來的人看起來顯得歪歪倒倒，好像站不穩呢？

1. 什麼是重心

　　人體重心是指人體重力垂直向下指向地心的作用點，是頭、軀幹、上肢和下肢等重力的合力作用點。

頭、軀幹、脊椎和手腳要有平衡感，別讓人物看上去似乎要摔倒的樣子。帶著重心意識去表現人物，可以使人物整體看上去更加穩定。

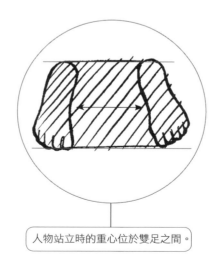

人物站立時的重心位於雙足之間。

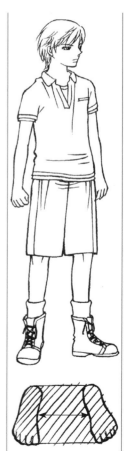

● 帶著重心意識作畫可以提高人物的存在感

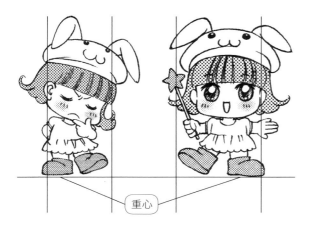

重心

無論是身體的哪一側來承重,重心都
會位於雙足之間,也就是兩隻腳的落
腳點之內。同時還要注意,落腳點和
頭部的位置是關鍵!

作為漫畫新手,要讓所畫
人物的動作看起來不歪歪
倒倒,基本要領是讓頭的
位置處於落腳點之內,就
能夠讓人物產生穩定感。
畫Q版人物時也是一樣哦!

落腳點的寬幅大,能夠使
人物的穩定感更強,看起
來更有威風凜凜的氣勢。

2. 運動時的重心

雖然靜態站立時的重心通常在兩足之間，不過運動時的重心就不是那麼一回事哦！

運動時，因為處在動態，重心正在移動，人物的頭往往處在落腳點之外，例如這個擺臂邁步奔跑的動作，頭的位置就在落腳點之外，人物整體就不會顯得搖搖欲墜。

這個動作和左圖類似，卻因為改成了靜態，然而人物的頭仍在落腳點之外，造成人物變得快要倒下去的樣子。

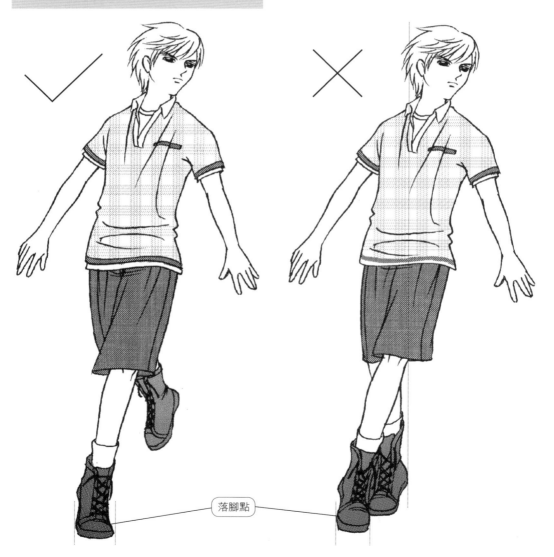

落腳點

還有一種姿勢，常常出現在運動的人物身上，那是就單腳站立。

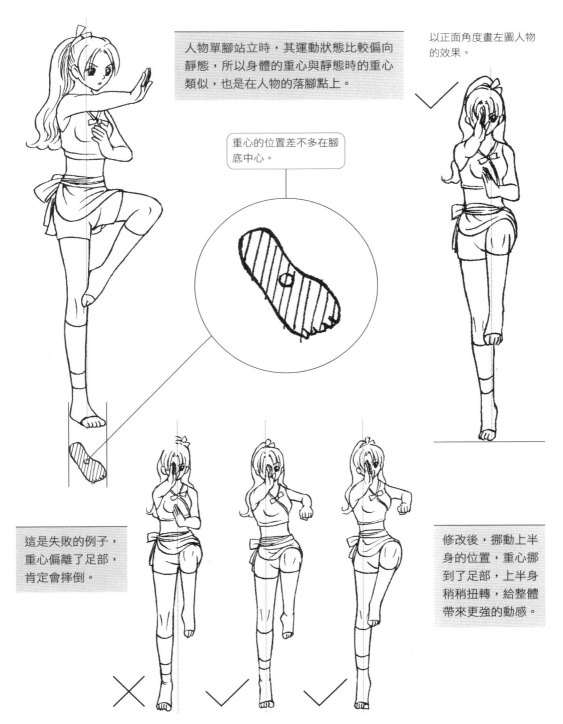

人物單腳站立時，其運動狀態比較偏向靜態，所以身體的重心與靜態時的重心類似，也是在人物的落腳點上。

以正面角度畫左圖人物的效果。

重心的位置差不多在腳底中心。

這是失敗的例子，重心偏離了足部，肯定會摔倒。

修改後，挪動上半身的位置，重心挪到了足部，上半身稍稍扭轉，給整體帶來更強的動感。

3. 利用重心的移動表現人物的動感

雖然重心穩了，可是人物的動作卻死板僵硬，這時候該怎麼辦才好呢？

到底要如何表現人物的動感呢？

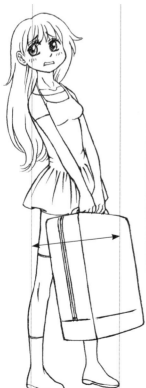

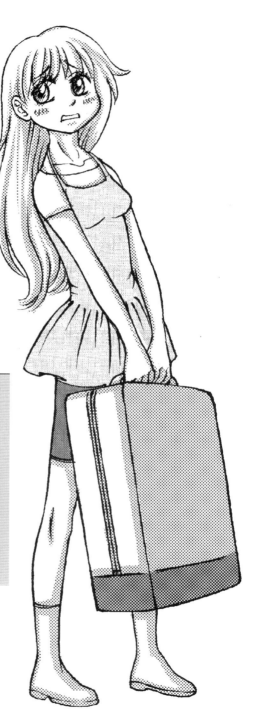

● **靜態時重心的移動**

畫靜態的人物時，一味將頭的位置全部放在兩個落腳點之間，容易讓人物的動作看起來比較死板，可以嘗試將頭的一小部分放在雙足之外。這種重心的移動，可使靜態的人物看上去更具有動感，整體更加靈活。

要注意的是：大部分的頭部還是要畫在雙足之間哦！

● **動態時重心的移動**

運動中的人物,重心本來就在移動,移動到不同的位置,動作就會發生不同變化。

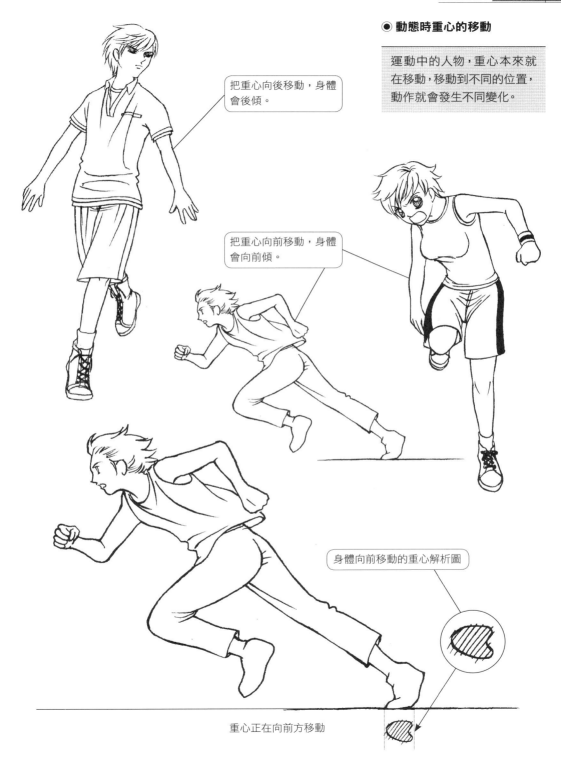

把重心向後移動,身體會後傾。

把重心向前移動,身體會向前傾。

身體向前移動的重心解析圖

重心正在向前方移動

三、瞭解身體的軸線

1. 身體的正中線

要繪製有立體感的身體，就要準確找到人物身體的正中線！

畫草圖的時候必須先確定人物的正中線，也就是連接鎖骨中心和肚臍的那條線。

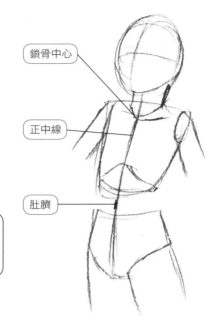

鎖骨中心

正中線

肚臍

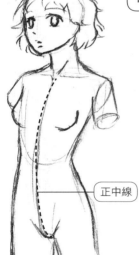

正中線

這麼簡單啊……我也可以做到呀！

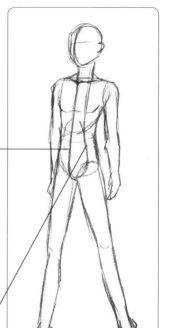

正中線

背面的正中線

將前面與背面的正中線畫出來，就可以很容易的掌握人體的立體感了！

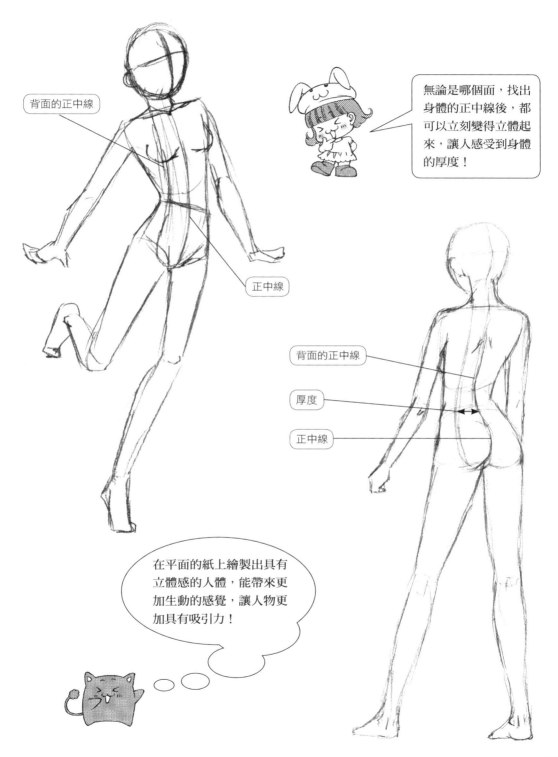

背面的正中線

正中線

無論是哪個面，找出身體的正中線後，都可以立刻變得立體起來，讓人感受到身體的厚度！

背面的正中線

厚度

正中線

在平面的紙上繪製出具有立體感的人體，能帶來更加生動的感覺，讓人物更加具有吸引力！

2. 身體軸線會隨著姿勢的變化而變化

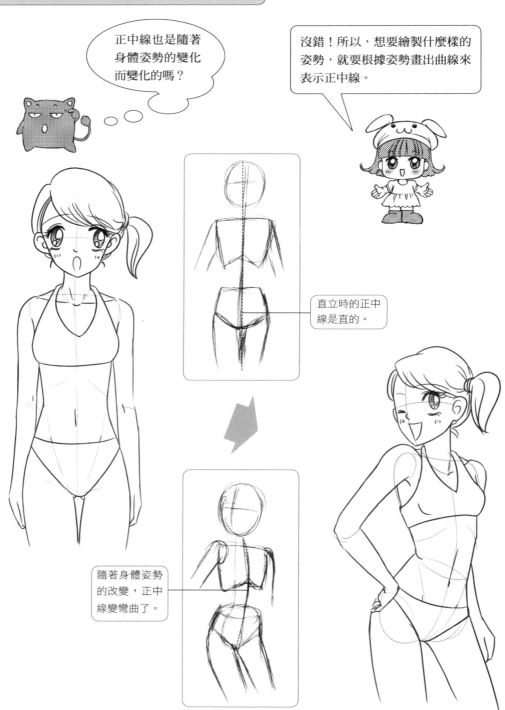

正中線也是隨著身體姿勢的變化而變化的嗎？

沒錯！所以，想要繪製什麼樣的姿勢，就要根據姿勢畫出曲線來表示正中線。

直立時的正中線是直的。

隨著身體姿勢的改變，正中線變彎曲了。

四、人體的表現方法

想要畫出一張全身的人物圖,應該按照什麼
樣的步驟來畫呢?
看看右邊這張圖,讓我們一邊跟著步驟學
習,一邊練習畫畫看吧!

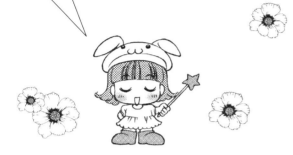

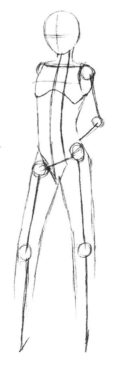

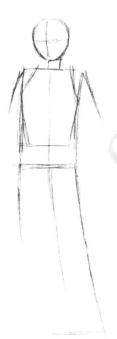

1 首先進行輪廓的構想,
構思一個大概的動作,
畫出頭部輪廓,接著畫
出全身的大致輪廓。

2 畫出正中線和各個關
節的位置,畫上脊椎線
和正中線,然後加上手
臂、腿和關節的大致
形態。並大致畫出身
體輪廓。

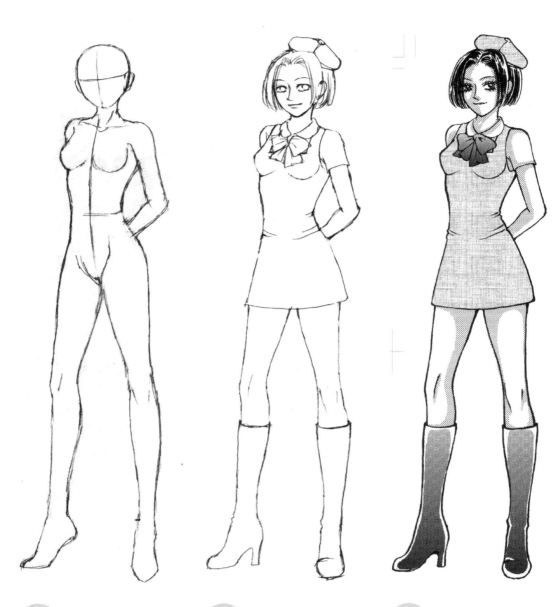

3 對輪廓進行加工，在身體輪廓上畫出肌肉，一個人體形態就大致出來了。

4 在人體形態上畫出頭髮、五官和衣服，一張基本的人物全身草稿就完成了。

5 為人物的頭髮和衣服添上合適的網點，使人物變得更加漂亮。

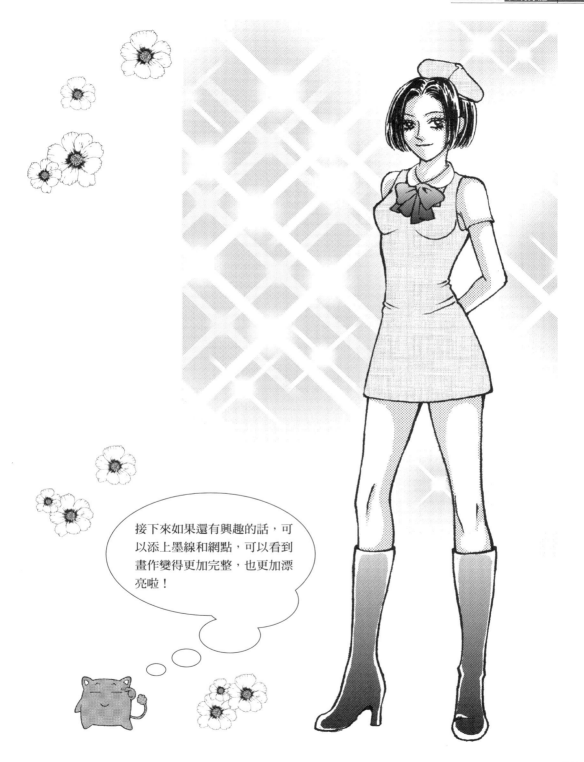

接下來如果還有興趣的話,可以添上墨線和網點,可以看到畫作變得更加完整,也更加漂亮啦!

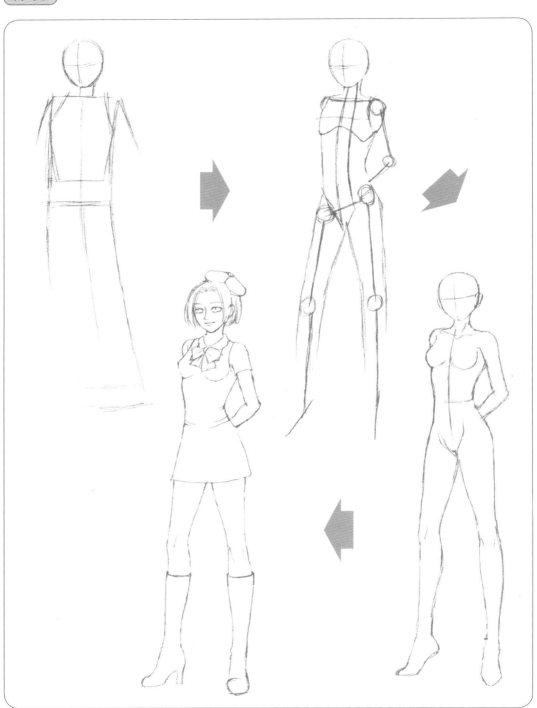